"十三五"普通高等教育规划教材
高等院校艺术与设计类专业"互联网+"创新规划教材

影视动画创意赏析

主　编　崔建成
副主编　姜青蕾　王延鹏　刘金平

北京大学出版社
PEKING UNIVERSITY PRESS

内 容 简 介

作者旨在把本书编写成一本符合动画课程教学规律的全新教材。全书包括 9 个章节：第 1 章介绍了影视动画艺术的发展，明确了动画的起源、发展与本国的历史文化渊源；第 2 章介绍了动画角色造型艺术赏析；第 3 章介绍了影视动画制作分析；第 4 章介绍了动画题材选择赏析；第 5 章介绍了动画角色设定赏析；第 6 章介绍了动画情节的设置；第 7 章介绍了动画的主题阐述；第 8 章介绍了动画的声、音赏析；第 9 章介绍了影视动画实例分析，从剧本、剧情、角色造型、场景设置、CG 技术、音乐、特效制作等不同视角，对几部经典的动画影片进行了分析。

本书重视动画内容的更新与创新，适合作为高等院校动画专业学生用书，也可作为动画创作者及爱好者的学习参考用书。

图书在版编目 (CIP) 数据

影视动画创意赏析 / 崔建成主编．—北京：北京大学出版社，2015.6
（高等院校艺术与设计类专业"互联网+"创新规划教材）
ISBN 978-7-301-25791-3

Ⅰ．①影… Ⅱ．①崔… Ⅲ．①动画片—制作—高等学校—教材 Ⅳ．① J954

中国版本图书馆 CIP 数据核字 (2015) 第 092596 号

书　　　名	影视动画创意赏析
著作责任者	崔建成　主编
策划编辑	李瑞芳
责任编辑	李瑞芳
数字编辑	刘　蓉
标准书号	ISBN 978-7-301-25791-3
出版发行	北京大学出版社
地　　　址	北京市海淀区成府路 205 号　100871
网　　　址	http://www.pup.cn　　新浪微博：@ 北京大学出版社
电子信箱	pup_6@163.com
电　　　话	邮购部 010-62752015　　发行部 010-62750672　　编辑部 010-62750667
印　刷　者	三河市北燕印装有限公司
经　销　者	新华书店
	787 毫米 ×1092 毫米　16 开本　9.5 印张　222 千字
	2015 年 6 月第 1 版　　2021 年 12 月第 5 次印刷
定　　　价	49.00 元

未经许可，不得以任何方式复制或抄袭本书之部分或全部内容。

版权所有，侵权必究

举报电话：010-62752024　电子信箱：fd@pup.pku.edu.cn

图书如有印装质量问题，请与出版部联系，电话：010-62756370

前　言

　　随着我国经济和科技的发展，伴随着CG技术的不断成熟，人们对文化的需求也日益增长，特别是服务于人们精神生活的文化创意产业显得尤为重要，而影视动画产业恰恰是这个时期文化时尚消费的主流之一，同时，需要大批技术熟练、富于创意的动漫艺术人才。

　　影视动画产业是文化创意产业的重要支柱，也是与新科技、新方法结合最紧密、发展最迅速的软件技术产业。纵观全球，影视动画、游戏及相关产业飞速发展，特别是美、日及欧洲许多国家，影视动画已经成为国民经济的重要支柱之一。这些国家的动画之所以能够在世界范围内流行，除了成熟的市场运作外，更重要的是其能够结合时代的消费特点，创造既本土化，又国际化的原创动画形象。

　　艺术创造，即利用现代科技手段进行艺术想象、联想和夸张，以数字媒体技术进行自由的表情达意，大胆创造新、奇、特的艺术形象的意识，是优秀影视动画创作人员的灵魂。本书以中、美、日以及欧洲许多国家的影视动画的艺术发展历程为切入点，从艺术创意设计与赏析的角度，对古今中外的影视动画进行分析，力求通过这些分析，从不同角度对作品的剧作、剧情、人物造型、场景设置、动画设定、镜头安排及音乐等进行阐述，希望对喜欢影视动画的读者有所启迪。

　　在本次重印中，本书以二维码的形式补充了部分影视作品的精彩片断，以帮助学生更好地理解和掌握书中的理论知识，提高学生的学习兴趣。

　　本书中所涉及的艺术形象及影视图像，仅供教学分析使用，版权归原作者及著作权人所有，在这里对他们表示感谢！

　　本书由崔建成担任主编，姜青蕾、王延鹏、刘金平担任副主编。由于编者水平有限，书中不足之处在所难免，希望广大读者提出意见和建议。

资源索引

<div style="text-align:right">

编　者

2014 年 10 月

</div>

目　录

第1章　影视动画艺术的发展 1
　　1.1　什么是动画 2
　　1.2　动画的分类 3
　　1.3　世界主要国家影视动画的发展 9
　　课后练习 26

第2章　动画角色造型艺术赏析 27
　　2.1　动画造型的分类 28
　　2.2　动画造型创作方法 31
　　2.3　卡通造型中的形式法则 33
　　2.4　动画角色造型风格赏析 37
　　课后练习 48

第3章　影视动画制作分析 49
　　3.1　二维动画制作流程 50
　　3.2　三维动画制作流程 62
　　课后练习 68

第4章　动画题材选择赏析 69
　　4.1　商业动画的爱情与冒险题材 70
　　4.2　商业动画的超级剧情与凡人小事 72
　　4.3　独立动画选材的一沙一叶 76
　　课后练习 78

第5章　动画角色设定赏析 79
　　5.1　角色形象设置 80
　　5.2　角色性格设置 88
　　课后练习 94

目 录

第6章 动画情节的设置 95
- 6.1 情节性动画 96
- 6.2 无情节动画 102
- 课后练习 104

第7章 动画的主题阐述 105
- 7.1 自我价值 106
- 7.2 感怀/物哀 107
- 7.3 批判现实 109
- 7.4 哲学思考 112
- 7.5 品德教育 113
- 课后练习 114

第8章 动画的声、音赏析 115
- 8.1 配音 116
- 8.2 音乐 118
- 课后练习 122

第9章 影视动画实例分析 123
- 9.1 《海底总动员》影视艺术特色分析 124
- 9.2 《功夫熊猫》艺术特色分析 135
- 9.3 《怪兽大学》艺术特色分析 140
- 课后练习 145

参考文献 146

第1章 影视动画艺术的发展

本章要点

关注世界影视动画的艺术发展,特别是一些发达国家的动画艺术成长对世界动画的影响。

教学要求

1. 理解动画的原理,掌握原画设计者与动画设计者之间的关系。
2. 了解平面动画的分类,分析其特点。
3. 了解立体动画的分类,分析其特点。

本章引言

在人类文明发展的历史长河中诞生了众多艺术门类,如音乐、美术、表演、文学、电影等。而动画这一概念的形成实际是在20世纪初才产生的。动画作为电影的探索实验品,与电影艺术几乎同步诞生,只是当时人们更多地把科学与技术的力量倾注于电影艺术,使动画艺术的发展略显滞后。因此研究动画首先要了解电影,尤其追溯到动画早期起源,电影和动画更是一脉相承。

1.1 什么是动画

对于动画，大家都不陌生，众多的动画影片以及其中的动画形象已经为大众所熟知，当提到《米老鼠和唐老鸭》《大闹天宫》《哪吒闹海》（图1-1）以及《极速蜗牛》（图1-2）等影片，几乎尽人皆知。但面对"什么是动画"这个似乎一目了然的问题，一千个人也许会有一千种不同的答案，即使是从事动画工作的专业人士也会有不同的认知。尤其是近年来随着计算机技术的不断发展，三维动画、Flash动画等新的动画形式的出现，使得"什么是动画"这个问题变得越发难以准确定义。实际上，要想回答这个问题，首先要了解动画形成的原理。

图1-1 中国动画片《哪吒闹海》

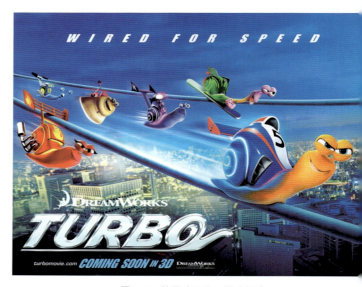

图1-2 美国动画片《极速蜗牛》

1.1.1 动画的原理

动画是通过一定速度连续播放一系列画面，从而在人的视觉上产生连续动态的影像。它的基本原理与电影、电视一样，都是视觉原理。医学证明，人的眼睛具有"视觉暂留"的特性，也就是说，人的眼睛看到一幅画或一个物体后，在1/24秒内不会消失。利用这一原理，在一幅画面还没有消失前播放下一幅画面，就会给人造成一种流畅的视觉变化效果，一幅幅静止的图画就会变成连续的动态。这就是动画形成的基本原理（图1-3）。通常，我们可以从以下三个方面进行理解。

（1）动画是将静止的画面变为动态的艺术。实现由静止到动态，主要是靠人眼的视觉暂留效应。利用人的这种视觉生理特性可制作出具有高度想象力和表现力的动画影片。

（2）动画与动画（原画）设计是不同的概念，原画设计是动画影片的基础工作。原画设计的每一镜头的角色、动作、表情，相当于影片中的演员。不同的是，设计者不是将演员的形体动作直接拍摄到胶片上，而是通过设计者的画笔来塑造各类角色的形象，并赋予他们生命、性格和感情。

（3）动画片中的动画一般也称为"中间画"，这是指两张原画的中间过程而言的。动画片动作的流畅、生动，关键要靠"中间画"的完善。一般先由原画设计者绘制出原画，然后动画设计者根据原画规定的动作要求以及帧数绘制中间画。原画设计者与动画设计者必须有良好的配合才能顺利完成动画片的制作。

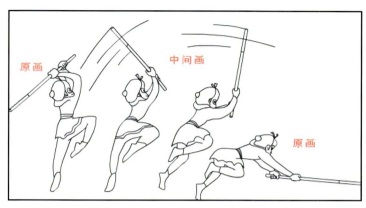

图1-3　动画过程

1.1.2　动画的定义

运用动画形成的基本原理，人们把一系列原本不动的物体，根据物体的运动规律，将其各个动态制作出来，以逐格拍摄的方式形成的影片就是"动画"。因此，广义的动画包含了木偶片、折纸片、三维动画片等艺术形式。它们具有如下特征：

（1）动画片的"动作"不是真实存在的动作，而是通过其他形式表现出来的。

（2）动画是以逐格记录的方式制作出来的。

1.2　动画的分类

在动画片发展早期，由于动画表现形式简单，其分类也很简单。随着动画片表现形式的不断发展，对动画片的分类也就越来越多。经过归类大致有以下几种分类方式：按照视觉形式类型可以分为平面动画、立体动画、电脑动画；按照叙事风格可以分为文学性动画片、戏剧性动画片、纪实性动画片、抽象性动画片；按照传播途径可以分为影院动画片、电视动画片、实验动画片。另外根据播放时间可以分为动画片长片、动画片短片。根据体裁分为单部动画片和系列动画片；按照艺术表现形式可以分为油画动画片、水彩画动画片、国画动画片、剪纸动画片、木偶动画片、黏土动画片等。下面我们主要以视觉形式类型进行简单的分析。

1.2.1　平面动画

平面动画主要是指在二维空间中进行制作的动画，它包括以下几种形式。

1. 传统手绘动画

通过绘画线稿，使用动画片颜料在赛璐珞透明片上着色，然后进行拍摄、剪辑制作的动画，如中国的《大闹天宫》、日本的《千与千寻》、美国的《猫和老鼠》等。同样还

有用油画棒、彩铅、水彩、炭笔、油彩、木刻等手绘技法表现的动画,例如素描动画《种树的人》(图1-4)、油画动画《老人与海》、沙土动画《天鹅》,用胶片刻画的动画片《节奏》,装饰动画《鼹鼠的故事》(图1-5)等,这些都是带有探索性的实验动画片,具有独特的视觉魅力。但由于制作周期较长,因此后期的上色、合成、剪辑、配音等制作部分逐渐被计算机动画所取代,同时高科技表现形式也逐渐显现出来。

2. 剪影动画

剪影动画源于剪影和影画,流行于18、19世纪的一种黑白的单色人物侧面影像,同类型的还有通过光线照射到手上,然后投射到墙壁上的手影动画。世界第一部剪影动画是1916年美国布雷画片公司制作的,由C·阿伦·吉尔伯特绘制的《裁缝英巴特》。1919年德国人L·赖尼格拍摄了《阿赫迈德王子历险记》(图1-6)、《巴巴格诺》、《卡门》等剪影片。

3. 剪纸动画

剪纸动画来源于皮影戏,皮影戏是让观众通过白色布幕,观看一种平面偶人表演的灯影来达到艺术效果的戏剧形式。皮影戏中的平面偶人以及场面道具景物,通常是民间艺人用手工刀雕、彩绘而成的皮制品,故称之为皮影。皮影戏源于两千多年前的中国古代长安,盛行于唐、宋时期,至今仍在中国民间普遍流行,堪称中国民间艺术一绝。皮影的制作,最初是用厚纸雕刻,后来采用驴皮或牛、羊皮刮薄,再进行雕刻,并施以彩绘,风格类似民间剪纸,但手、腿等关节分别雕刻,然后再用线连缀在一起,保证其活动自如。中国最早的剪纸片是《猪八戒吃西瓜》《狐狸打猎人》(图1-7)。

4. 水墨动画

水墨动画是中国艺术家创造的独有的动画艺术品种。它以中国水墨画技法作为人物造型和环境空间造型的表现手段,运用动画拍摄的特殊处理技术把水墨画形象和构图逐一拍摄下来,通过连续放映形成浓淡虚实活动的水墨画影像的动画片。1961年7月,上海美术电影制片厂成功摄制了中国第一部水墨动画片《小蝌蚪找妈妈》(图1-8),宣告中国水墨动画片首创成功。

图1-4 素描动画《种树的人》

图1-5 装饰动画《鼹鼠的故事》

图1-6 《阿赫迈德王子历险记》

图1-7 《狐狸打猎人》

1963年上海美术电影制片厂摄制的《牧笛》（图1-9），片中的牧童骑着老水牛从柳树中穿出，走过夕阳中的稻田，走向村庄，动作细腻，感情含蓄，极具中国特色。画面中的同样一头水牛，必须分出四、五种颜色，有大块面的浅灰、深灰或者只是牛角和眼睛边线框中的焦墨颜色，要分别涂在多张透明的赛璐珞片上。然后每一张赛璐珞片分别由动画摄影师分开重复拍摄，最后再重合在一起，用摄影方法处理成水墨渲染的效果。1960—1995年，共摄制了4部水墨动画片，即《小蝌蚪找妈妈》《牧笛》《鹿铃》《山水情》。

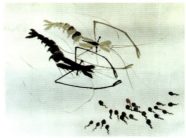

图1-8　《小蝌蚪找妈妈》

1.2.2　立体动画

立体动画是在三维空间中制作的动画，如木偶动画、黏土动画、纸偶动画以及一些通过逐格拍摄出来的立体动画。

1. 木偶动画

木偶动画源于西汉时期的傀儡戏，东汉时期已有了戏剧的表现形式。到17世纪，欧洲出现了撑竿傀儡戏。随着动画片制作技术的发展，很多动画师将傀儡戏纳入动画片中，作为动画的一种表现形式——木偶动画。

木偶动画的制作方法是将整个木偶各个活动部分（包括眼睛和嘴巴）都用银丝或金属制成关节，由人操纵，按照动作的顺序，扳动关节，逐格拍摄。1910年法国动画师E.科尔摄制了木偶片《小浮士德》；俄国动画片奠定人斯塔列维奇在20世纪初拍摄了一些寓言木偶片，如《青蛙的皇帝梦》《家鼠与田鼠》等，但最有影响的是1912年的《美丽的柳卡尼达或大胡子与大犄角之战》和1913年的《蜻蜓与蚂蚁》两部动画片。

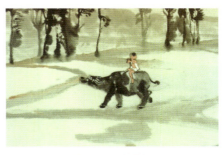

图1-9　《牧笛》

图1-10　木偶动画片《神笔马良》

《皇帝梦》是我国的第一部木偶动画片，拍摄于1947年，之后由中国美术家靳夕总导演兼美术设计、上海美术电影制片厂摄制完成的木偶动画片主要有1955年的《神笔马良》（图1-10）、1959年的《愚人买鞋》、1963年的《孔雀公主》和1979年的《阿凡提》，为我国木偶动画的发展积累了宝贵经验。此外还有尤磊于1964年导演的，具有代表性的木偶动画片《半夜鸡叫》（图1-11），都是经典的木偶动画片。

图1-11　木偶动画片《半夜鸡叫》

（1）杖头木偶。杖头木偶采用木棍作为躯干，上面装置暗线和活动关节。一般形体较大，表演时一只手举起操纵棍，另一只手掌握两根连着木偶双手的铁杆，扣动操纵棍上的暗线和机关，可使木偶的眼睛转动或张嘴，表演各种各样的神态，一般看不见脚部。上海美术电影制片厂于1965年摄制的木偶片《南方少年》，属于这类形式。它是中国著名漫画家詹同的第一部作品。

布袋木偶

（2）布袋木偶。布袋木偶又称掌中布袋木偶戏，它以淳朴的艺术风格、灵巧的操纵技艺、生动的木偶造型，赢得人们的喜爱，在国内外享有很高的声誉。将木料雕成寸许连颈的木偶头型，在头部下面装小型布袋，布袋两边为袖口，另装有可以张合的木制手。操纵时，将手掌套于布袋中，以拇指、食指、中指为主，其余二指为辅，表演各种人物，一般看不见脚部。例如，上海美术电影制片厂1962年摄制的《掌中戏》；1969年我国台湾台视频道推出的《云州大儒侠》（图1-12）；2001年我国台湾霹雳多媒体国际股份有限公司推出的大型布袋电影《圣石传说》（图1-13）。

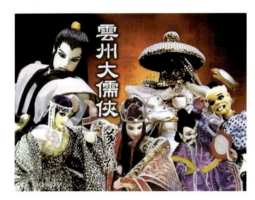

图1-12　《云州大儒侠》海报

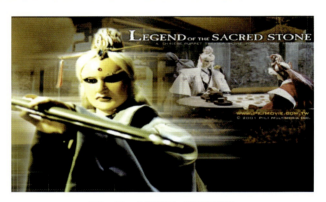

图1-13　布袋电影《圣石传说》

2. 黏土动画

黏土动画是以特制的黏土、橡皮泥或其他具有可塑性的类似材料制作的动画片。黏土中都含有角色的骨架，骨架可以用铁丝或者专用的铁、铝等材料制作而成。在调配黏土时，可以在黏土中适当加入一些蜡，可达到较好的硬度和光泽度。在拍摄时将人物的动作摆好，用相机进行逐格拍摄。而角色的表情则要预先做出很多的表情模型，在摆拍时随时调换头部即可。由于全部采用手工操作，其工艺繁杂，因而多用于短片。2005年由史蒂夫·博克和尼克·帕克导演、英国阿德曼工作室制作、梦工场电影公司发行的黏土动画片《超级无敌掌门狗》获得了国际动画协会颁发的"安妮奖"，这是世界上最具权威性的动画大奖。

黏土动画

另外一种黏土动画，形象是无骨骼的，类似于泥塑，如奥斯卡获奖短片《伟大的刚尼多》（图1-14）。该片中使用一大块原始的黏土，塑造出希特勒、巴顿将军、丘吉尔、安德鲁姐妹以及德、日、美军及坦克、军舰等，如此简单的一块黏土却塑造出活灵活现、生动至极的角色，不禁让人对动画师的想象力和塑造力感到惊叹。

3. 纸偶动画

纸偶动画

纸偶动画又称"折纸片"，折纸片源于折纸（paper folding），这是一种不用

剪裁、粘贴而将纸张折叠成物件的艺术，盛行于西班牙、德国、日本、南美等国家和地区。1960年，上海美术电影制片厂拍摄的《聪明的鸭子》（图1-15）是我国第一部折纸片。这种折纸片不同于一般的折纸艺术：它用硬纸片折叠，制成各种立体人物和立体背景，采取逐格拍摄方法逐一摄制下来，通过连续放映而形成活动的影像。折纸片不同于剪纸片，因为它的人物和背景都是立体的；它又不同于木偶片，因为它的人物和背景都是用纸折叠而成，从而形成了折纸片轻巧、灵活、充满稚气的独特艺术特点，它适合表现简短的童话故事。1962年以后，虞哲光又导演了折纸片《一棵大白菜》《小鸭呷呷》。

还有采用其他材料制作的动画片，如上海美术电影制片厂创作的《鹿与牛》则采用我国的竹艺方法，创作出具有中国特色的"竹子动画"；捷克动画片《水玉的幻想》使用玻璃材质，使画面表现出一种晶莹剔透、绚烂夺目的效果，等等，此处不再赘述。

1.2.3 电脑动画

电脑动画是依靠电脑技术和现代高科技技术生成的虚拟动画片，分为三维动画片、网络动画片和合成动画片。

1. 三维动画片

三维动画片也称CG动画片，是以计算机图形学为基础的电脑动画，在三维（X、Y、Z坐标）空间中建立虚拟的立体模型并赋予时间、运动的动态影像，叫做三维动画。然后通过后期合成软件，进行剪辑、配音等操作并输出到光盘或录像带上形成动画片。目前世界上比较流行的三维动画软件有3ds max、Alias Maya、Lightwave。通过这些软件完成的三维动画给人们带来了21世纪的视觉盛宴。动画效果形象逼真，经典动画层出不穷，如哥伦比亚公司出品的动画片《精灵鼠小弟》（图1-16），由三维动画形象、真人和动物演员共同表演，幽默而充满浓郁的家庭氛围。还有三维动画片《怪物史莱克》《虫虫特工队》《玩具总动员3》（图1-17）、《超人总动员》等，都

图1-14 黏土动画《伟大的刚尼多》中的角色

图1-15 折纸片《聪明的鸭子》

图1-16 《精灵鼠小弟》

图1-17 《玩具总动员3》

是动画艺术与电脑技术的结合。在未来的动画中，甚至可以制作出虚拟的互动式动画电影。

2. 网络动画片

网络动画片是指在互联网上传播的互动式的电脑动画片。网络动画不但传播速度快，而且可以互动操作，制作起来又比较简单，所以在世界上广泛流传。网络动画的类型多种多样，如歌曲类、相声小品类、连续剧类、科教类等，还有一些已经在手机上流行的动画，这些都是网络动画的不同类型。应该说现代的网络动画片是世界上发展最快的一种动画。如ShowGood公司2001年出品的系列网络动画短片《大话三国》（图1-18），在国内掀起轩然大波，动画以诙谐、搞笑的故事情节与人物设计，再现了《三国演义》中的历史人物，从技术的角度上来说，这是中国传统文化与数码科技结合的新生代网络动画。

图1-18　网络动画短片《大话三国》截图

3. 合成动画片

合成动画片是将真人与动画结合拍摄或各种技术进行组合的动画片。如中国著名导演万籁鸣在1926年拍摄的《大闹画室》等，都是真人与动画人物合成拍摄的动画片。从合成技术上来说，现代的合成动画片主要是由动画软件进行合成制作的，最常用的合成软件有Animo、Toon Boom Studio、After Effects等。美国动画片《埃及王子》是由Animo软件进行合成制作的，动画效果形象逼真。电脑动画制作技术复杂，讲究艺术与技术的相互配合，必须在有经验的动态视觉艺术家或者是在动画导演的指导下，才能顺利完成。2006年由中国电影集团公司和日本GDH株式会社合拍的剧场版动画《银发阿基多》是2D动画技术和最新3D CG技术的完美融合，它实现了动画所能表现的最为宏大的世界观和爽快的动作感，从大楼纵身跳下、深潜泉底、空手粉碎战车的细节被表现得淋漓尽致（图1-19）。另外，电脑动画在艺术功能方面尚有争论，作为动画形式的一种类型，它的可能性和艺术表现力仍然在挖掘之中。

图1-19　从大楼纵身跳下经过高山深潜泉底的宏大场面

1.3 世界主要国家影视动画的发展

动画的发展历史很长，从人类有文明以来，透过各种形式图像的记录，已显示出人类潜意识中表现物体动作和时间过程的欲望。

早在两万五千年前的石器时代，原始人就在洞穴上画出了野牛奔跑的分析图（图1-20），这是人类试图描绘动作的最早例证。在古埃及的墓画、古希腊的陶瓶上，我们也发现了连续动作的分解图画。而达·芬奇著名的《维特鲁威人》中的四只胳膊，就表现了双手上下摆动的运动规律（图1-21）。

图1-20　洞穴岩画

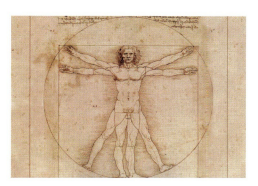

图1-21　《维特鲁威人》

1.3.1 美国动画的艺术成长

美国的动画市场非常成熟，并借助电影业的飞速发展而不断完善自己。在世界动画史上，美国动画占有重要的地位，它一直引领着世界动画的潮流和发展方向。它拥有较为成熟的商业动画运作模式、众多运作非常成功的制片厂以及世界一流的动画设计和制作人才资源，所以它是当之无愧的电影和动画王国。

1. 美国文化对美国动画的影响和作用

（1）开放性和包容性。一个善于吸收其他民族优秀文明成果的民族，其发展会更加迅速，文明程度会更高，文化也就更加丰富多彩。表现在动画创作上，美国有影响力的动画片故事来源并不局限于美国本土，甚至可以说是放眼于世界。如1937年的《白雪公主》（图1-22）来源于德国格林童话；《狮子王》则取材于莎士比亚的《哈姆雷特》（王子复仇记）作品，而《花木兰》《功夫熊猫》（图1-23）则取材于中国传统故事和文化。

图1-22　《白雪公主》

（2）敢于冒险和尝试新事物。敢于冒险一直是美国人的一种精神。在迪士尼制作第一部动画长片《白雪公主》之前，许多影评家不屑一顾，认为不会有人愿意花钱去看一部全部是卡通的动画，但是迪士尼并没有气馁和放弃，而是精心设计故事情节和制订详尽的制片计划，努力终于得到认可，它被视为迪士尼公司

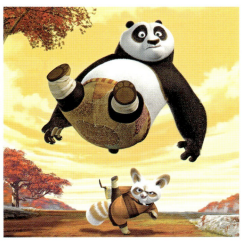

图1-23　《功夫熊猫》

最优秀的动画长片。该片当时荣获了四项世界第一,即世界动画史上第一部彩色卡通长篇剧情动画;世界第一部使用多层摄影技术拍摄的动画;世界第一部有隆重首映式的动画影片和世界第一部获奥斯卡特别成就奖的动画。这部投资149.9万美元的动画片,是国际卡通影视文化史上一个重要的里程碑,也奠定了美国动画电影化的趋势,迪士尼王国也自此确立了自己不可替代的位置。

(3)自由主义和个人主义。美国人最珍惜的基本价值观是个人主义,这也是美国文化的核心。一是强调独立、个性而又不排斥他人;二是冒险、开拓、富有创新精神;三是自由、平等精神。个人主义的核心是自己掌握自己,一个人不是另一个人的附属,它激发人的竞争欲望。表现在动画创作上,迪士尼有《米老鼠和唐老鸭》,米高梅有《猫和老鼠》。同样,竞争也意味着合作,迪士尼和皮克斯的合作,使《海底总动员》(图1-24)成为历史上票房收入最高的动画电影。

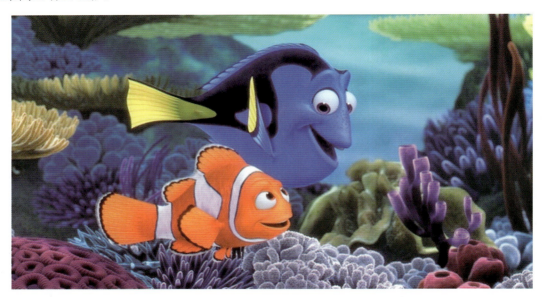

图1-24 《海底总动员》

(4)消费社会对动画的需求与影响。作为电影的分支,动画是大众文化的重要组成部分,是消费社会主要消费的对象。美国是一个典型的消费型国家,如牛仔裤、好莱坞、大型超市、快餐、电影等。由于巨额利润的诱惑,不仅有迪士尼,还有梦工厂、华纳、皮克斯等公司纷纷参与了市场争夺,客观上促进了动画业的发展。

2. 美国动画的成长历程

美国第一部动画片始于1907年,至今经历了5个发展阶段。

(1)1907—1937年是开创阶段。1907年第一部动画片《一张滑稽面孔的幽默姿态》由美国人詹姆斯·斯尔图特·布莱克顿采用逐格拍摄法完成,标志着美国动画创作拉开序幕。

动画作品

这一时期的动画影片只有短短的5分钟左右,用于正式电影前的加演,制作比较简单粗糙。这个时期的动画先驱还有温莎·麦克凯、派特·苏立文、弗莱舍兄弟等。麦克凯是美国商业动画电影的奠基人,他的代表作品有距今约100年的动画《恐龙葛蒂》《露斯坦尼亚号的沉没》等。苏立文创作了美国动画史上第一个有个

性魅力的动画人物"菲力斯猫"。弗莱舍兄弟的作品有《蓓蒂·波普》《大力水手》等。迪士尼在20世纪20年代后期崛起,1928年推出了第一部有声动画片《汽船威利号》,1932年推出了第一部彩色动画片《花与树》(图1-25),本片于1932年获得第5届奥斯卡最佳动画短片奖。

(2) 1937—1949年是美国动画片的初步发展时期。1937年,迪士尼公司推出了《白雪公主》,片长达74分钟,这是美国动画史上史无前例的创举。随之推出了《木偶奇遇记》《幻想曲》《小鹿斑比》等动画长片,也被视为迪士尼最优秀的影片。其中,《幻想曲》(图1-26)是一部非常特别的动画影片,它是影坛首次将音乐和美术完美结合的一次伟大尝试。第二次世界大战爆发后,迪士尼公司停止了动画长片的拍摄,直到40年代末期才恢复。查克·琼斯创作的动画短片如《兔八哥》《凶暴鸭》等在战争期间也非常受欢迎。

(3) 1950—1966年是美国动画片的繁荣时期。第二次世界大战结束后,20世纪50年代,迪士尼公司几乎每年都推出一部经典动画片,如《仙履奇缘》(图1-27)《爱丽斯梦游仙境》《小姐与流氓》(图1-28)《睡美人》《小飞侠》等等。其他的动画制作公司在迪士尼公司的排挤之下纷纷关门停业,迪士尼公司成为动画电影业的霸主。

图1-26 《幻想曲》

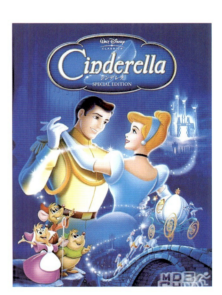

图1-27 《仙履奇缘》

图1-25 《花与树》

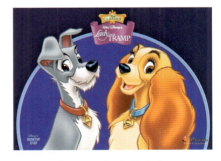

图1-28 《小姐与流氓》

1955 年，迪士尼创建了第一个主题公园"迪士尼乐园"并对公众开放。他的理念是将动画片的魔幻色彩和快乐场景"复制"展现在人们生活中。1961 年，迪士尼根据英国著名小说改编的《101 只斑点狗》是继 1955《小姐与流氓》后又一部以狗为主角的动画电影，并且这是迪士尼第一部采用复印描线技术制作的卡通动画长片。

　　（4）1967—1988 年是美国动画的萧条时期。1966 年 12 月 15 日，伟大的华特·迪士尼因肺癌去世，迪士尼公司陷入了困境，美国动画业也进入萧条时期。此时，电视动画逐渐发展起来，汉纳和芭芭拉是电视动画的代表人物，他们创作了电视系列片《猫和老鼠》《辛普森一家》（图 1-29）等。《辛普森一家》是美国电视史上播放时间最长的动画片，被评为 20 世纪最优秀的动画电视剧集，而且还获得了包括 23 项艾美奖、22 项安妮奖和 1 项美国广播电视文化成就奖。2007 年 7 月，20 世纪福克斯电影公司将其制作成电影动画。在 3D 动画昌盛的今天，《辛普森一家》凭借其原汁原味的极其传统二维技术在上映第一周荣登北美票房排行榜的榜首。到了 80 年代初，老一代的动画家都到了退休的年纪，迪士尼公司努力培养新人，处于新旧结合时期，拍出了颇有争议的动画电影，如《黑神锅传奇》等。80 年代后期，迪士尼公司开始尝试着利用电脑制作动画，1986 年的《妙妙探》（图 1-30），第一次用电脑动画制作了伦敦钟楼的场面。

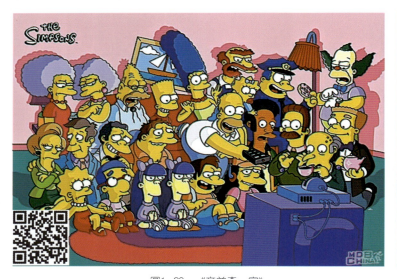

图1-29　《辛普森一家》

图1-30　《妙妙探》

　　（5）1989 年，迪士尼公司推出了《小美人鱼》，该片将百老汇歌舞片融入剧情中，开始了音乐与剧情统一的新时代，获得了极大成功，标志着美国动画片又一次进入繁荣时期，一直持续至今。这个时期迪士尼公司的代表作品很多，推出了不同类型的动画长片，如创造了票房奇迹的《狮子王》《风中奇缘》。1995 年与全美最著名的 3D 公司共同创作的第一部全数字技术制作的动画片《玩具总动员》以及可以假乱真的《恐龙》（图 1-31）等等。20 世纪 90 年代末期，各个大制片公司纷纷涉足动画界，使这一时期的美国动画异彩纷呈。其中唯一可与迪士尼抗衡的梦工厂，制作了大量的动画作品，如《埃及王子》《小马精灵》《小鸡快跑》《功夫熊猫》等。特别是 2013 年 8 月上映的《怪兽大学》（图 1-32）是皮克斯好评之作《怪物公司》的前续集，是公司重点培养对象丹·斯坎隆首次执导的动画长片。

迪士尼动画片

图1-31　《恐龙》剧照　　　　　　　　　　图1-32　《怪兽大学》剧照

美国动画片经过长期的发展，形成鲜明的特点。它以剧情片为主，情节跌宕曲折，生动有趣，人物性格鲜明，音乐优美动听，引人入胜，特别注重细节的刻画，做到了雅俗共赏，适合大众的审美口味。影片多以大团圆结局，很少有悲剧性的结局，努力迎合广大观众的心理需求。人物造型设计接近生活中的原型，而且形象优美；动物形象通常作大幅度的夸张：大头、大眼、大手、大脚，成为被世界各国广泛借鉴的卡通模式。到了 20 世纪末，大量运用数字技术与电影技术结合，画面更是以假乱真，达到完美的画面效果。美国动画片善于塑造典型，推出动画明星，从 1914 年的恐龙葛蒂（图 1-33）到 2002 年的小马王斯皮尔特（图 1-34）和怪物史莱克，美国为世界动画艺术宝库推出了不计其数的具有各种造型和各种鲜明性格的为全球人熟稔和喜爱的动画明星，这是任何一个国家都难以与之比肩的。

图1-33　恐龙葛蒂形象　　　　　　　　　　图1-34　小马王斯皮尔特形象

1.3.2　日本动画的艺术成长

日本动画最初是模仿美国动画作品的风格及制作手法并在长期的发展中形成了自己的风格，在创作主题和题材选择上多样化。日本动画已有七十多年的历史，大致可分为六个阶段。

1. 第二次世界大战前的开创期

由1917年开始到1945年日本战败为止。在此之前主要是以世界名著为题材，而后期则由于日本军国主义猖獗，因此动画题材不离宣传、夸耀日本军国主义的路线。从20世纪20年代开始，日本电影工作者开始以西方新研发的动画制作技术试制动画作品。日本第一部动画电影短片是1917年由下川凹夫创作的《芋川椋三玄关——一番之卷》，同时代还有北山清太郎制作的《猿蟹合战》和幸内纯一创作的《×墹凹内名刀之卷》，这三位被称为是日本动画的奠基人。1933年政冈宪三与其学生共同完成日本第一部有声画片《力与世间女子》（图1-35）；1942年的《海之神兵》宣传、夸耀日本军国主义路线，这也促成了战斗、爆炸画技的进步，这是今天日本动画界引以为傲的技术。

图1-35 政冈宪三《力与世间女子》

2. 第二次世界大战后的探索期

1945年，日本战败后，反战题材的动画影片颇受欢迎且影响深远，期间的代表人物是被日本动画界誉为"怪人"的动画大师——大藤信郎，他于1927年拍摄了黑白版的《鲸鱼》，并于1952年摄制完成了彩色版的《鲸鱼》，该部动画片成为首部获得国际大奖的日本动画片。大藤信郎把流传在中国数千年的皮影戏和日本独有的千代纸结合起来绘制动画，创作了《马具田城的盗贼》《孙悟空物语》《珍说古田御殿》《竹取物语》（图1-36）等。大藤信郎在日本知名度极高，以他的名字命名的"大藤奖"更成为日本一流的动画片奖项。

图1-36 《竹取物语》

另外也有些人尝试不同的动画题材。所以这个时期的动画题材参差不齐，应有尽有。如东映动画公司1968年制作的《太阳王子大冒险》（图1-37）就是一个成功的例子，本片刷新了当时动画主要以儿童为主的历史，同时也为后来日本动画"原创化"和"渐进式动画"运动奠定了基础。

到了20世纪六七十年代，手冢治虫成为日本动画界的标志性人物，被誉为"日本动漫

之父"。他创作了一系列精美的动画片，将日本动画片的水平提升到前所未有的档次。其代表作品《铁臂阿童木》（图1-38）奠定了手冢治虫在日本漫画界的地位。手冢治虫先生赋予机器人铁臂阿童木纯真、善良、勇敢、百折不挠的精神内涵，符合当时第二次世界大战后日本民众迫切需要精神鼓励和安慰的大重建时代背景，同时阿童木的形象又符合东方民族的人性化特征。

图1-37　《太阳王子大冒险》　　　　　　　　图1-38　《铁臂阿童木》

3. 题材确定期

自1974年《宇宙战舰大和号》上映至1982年为止。这个时期日本动画界经过探索期，确定了动画和卡通的分野。1974年的《宇宙战舰大和号》是日本动画史上第一部超级剧情片，由年轻的漫画家松本零士负责脚本及人物。该片在电视上播出后，便很快风靡日本，并席卷整个亚洲，造成"松本零士旋风"。在该片之后，松本零士另有《银河铁道999》（图1-39）《一千年女王》等广受欢迎的作品。动画成为一种大众化的休闲娱乐方式。继松本零士后，由富野由悠季原创小说改编成《机动战士高达》在1979年开始上映，由于剧情结构复杂而严密，受到动画迷的热烈支持。

图1-39　《银河铁道999》海报　　　　　　　　图1-40　《超时空要塞》

4. 日本动画的黄金时期

自 1982 年《超时空要塞》上映至 1987 年为止，该时期是日本动画的黄金时期。由于人们不断追求视觉上的享受，迫使创作者在动画画技及制作技术上不断突破。如《超时空要塞》（图 1-40）创新的视点快速移动效果，造成极佳的动感；《机动战士 ZZ》和《机动战士 Z》（图 1-41）的强调反光，明暗对比；《天空之城》和《风之谷》（图 1-42）精细写实的背景等，都对后来的动画发展贡献很大。由于题材已确定，加上画技的突破，使得佳作迭现。日本动画发展至本时期，剧情、内容、画技皆已达到极高的水准并进入了成熟期。

图 1-41　《机动战士 Z》

图 1-42　《风之谷》

5. 动画进入成熟期

自 1987 年到 90 年代初，动画进入成熟期后，出现数部佳片。如《古灵精怪》《机动战士 GUNDAM－逆袭》《王立宇宙军》（图 1-43）及《相聚一刻》（图 1-44）。其中《相聚一刻》是日本电视史上第一部以高中生以上为主要对象的文艺动画连续剧，曾获得 1988 年日本动画优秀作品排行榜第二名；另外还有《天空战记》《机动警察》等多部佳作。当日本动画发展到此后，电视上的高年龄层动画逐渐减少，而转向动画电影。

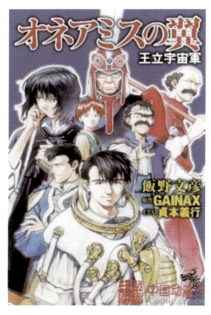

图 1-43　《王立宇宙军》海报

6. 风格创新期

自 1993 年以来，在画技、制作手法、构思设计方面都日趋成熟的日本动画，开始追求风格上的创新，试图突破原有的模式，以完善的技巧加上超越时空的构思，带给观众全新的感官冲击。此时日本经济高速发展，日渐孕育出一种不安和失落，东方传统思想和西方激进潮流的交织，为动画灰暗的主体提供了发展的空间。电影《攻壳机动队》（图 1-45）完全摒弃以往动画明快轻松的风格，显得阴郁而压抑，冷酷而带有对命运的困惑，与人类虽然身处高科技社会，但却无法摆脱对未来的彷徨与孤独相呼应。

图 1-44　《相聚一刻》海报

图 1-45　《攻壳机动队》

谈到日本动画，我们不可不提日本几位杰出的动画大师。宫崎骏，他一方面把手冢治虫的精神发扬光大，另一方面以其渊博广阔的知识和深沉厚重的文化为依托，将传统观念中通俗、幼稚甚至低级的文艺形式上升到经典地位。

动画大师大友克洋被称为日本动漫之圣，其漫画作品以精细的画面和巧妙的剧情、写实的风格在业界获得好评。其拍摄的《阿基拉》《蒸汽男孩》和《大都会》打破了多个日本动画纪录，其中《大都会》一片，好莱坞著名导演詹姆斯·卡梅隆看后都忍不住赞美它："这是动画片新的里程碑，片子结合了美感、神秘气氛、震撼力，是一部让人对片中影像挥之不去的电影。"

另一位是被日本动画界称为"鬼才"的押守井，1995 年上映的《攻壳机动队》是押守井在世界动画领域享有盛名的作品。本片当时在全球各地造成轰动，同时也成为日本动画的招牌作品。

日本动画的发展速度和海外影响力是有目共睹的，其发达的动画文化和动画产业不仅为日本创造了极大的财富，也成为一种强有力的文化势力。然而，对于一个国家的动漫业而言，虽然挑战与机遇并存，但是只有不断创新，才能持续发展。

1.3.3　中国动画的艺术成长

我国的动画历史源远流长，早期的动画片不仅种类繁多，而且无论内容还是艺术性都远高于同一时期的日本和美国，特别是日本很多的早期动画都受到我国动画的影响。从 20 世纪 90 年代起，我国的动画开始走向衰落，当然今天我们的动画事业正以前所未有的速度向前发展。我国动画片的发展经历了 6 个时期。

1. 1922—1945 年是中国动画片起步时期

19 世纪 20 年代，一批美国动画片陆续出现在我国，中国的艺术家第一次接触到这种新颖的艺术形式，并且很快喜欢上了动画片。为了赶上世界动画大国的发展步伐，并且创作属于中国人自己的动画片，一批艺术家毅然投身到这一新兴的艺术形式中，成为中国第一代动画人。其中，万氏三兄弟（万籁鸣、万古蟾、万超尘）便是中国动画片的开山鼻祖，1926 年摄制的动画片《大闹画室》受到了人们的好评。1935 年，万氏兄弟又推出了中国第一部有声动画片《骆驼献舞》（图 1-46）。1941 年又推出了中国第一部长篇动画《铁扇公主》（图 1-47）。在世界电影史上，它是名列美国《白雪公主》《小人国》和《木偶奇遇记》之后的第四部动画艺术片，《铁扇公主》比迪士尼公司的第一部长篇动画《白雪公主》仅仅晚了 4 年，标志着中国当时的动画水平已接近世界领先水平，从而确立了中国动画在世界动画发展史上的地位。

图1-46　《骆驼献舞》

图1-47　《铁扇公主》角色截图

2. 1946—1956年是中国动画片进一步探索发展时期

在万氏三兄弟进行动画片创作的同时,东北电影制片厂也进行了动画片的实验和创作。1947年,东北电影制片厂创作了新中国第一部木偶动画片《皇帝梦》,本片采用傀儡戏的夸张手法,揭露国民党政府的黑暗和腐败;1948年又创作了新中国第一部动画片《瓮中捉鳖》,影片巧妙地运用夸张手法,辛辣地嘲讽了蒋介石与人民作对,必将失败的下场。影片动画设计新颖、动作性强、节奏明快,具有相当高的艺术造诣。随着动画技术不断创新,风格更加多样化,题材也不断增多。1952年创作了《小猫钓鱼》;1953年创作了中国第一部彩色木偶片《小小英雄》;1955年创作了第一部彩色传统动画片《乌鸦为什么是黑的》(图1-48)(本片1956年获第七届威尼斯国际儿童电影节奖);以及富有独特艺术风格的动画片《骄傲的将军》和木偶片《神笔马良》。

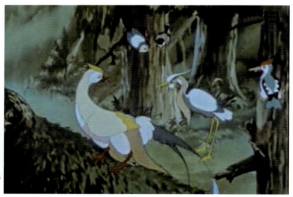

1946—1956
中国动画片

图1-48 传统动画片《乌鸦为什么是黑的》

3. 1957—1965年是中国动画片第一个繁荣时期

这一时期的开始是以上海美术电影制片厂的建立为标志的,创作出了具有极高艺术价值的经典动画巨片《大闹天宫》,该片成功地塑造了一个在我国动画界闪耀的动画明星形象。本片在造型、背景、用色等方面借鉴了古代绘画、庙堂艺术、民间年画的特色,又将中国传统戏曲的表演艺术融入其中,渗透着中华民族特有的浪漫、夸张与优美。《世界报》曾评论:"《大闹天宫》不但具有一般美国迪士尼作品的美感,而且造型艺术又是美国迪士尼作品所做不到的,它完全表达了中国的传统艺术风格,是动画片的真正杰作。"

这一时期,动画艺术家大胆尝试各种新形式,动画精品迭出,产生了多种新的动画形式。1958年,万古蟾带领胡进庆、刘凤展等创作者汲取了中国皮影戏和民间剪纸等艺术精髓,成功拍摄了第一部具有中国风格的剪纸片《猪八戒吃西瓜》;1960年,由虞哲光等动画创作者充分发挥折纸这一适合儿童模仿、启发想象力和创造性的特点,创作出第一部折纸片《聪明的鸭子》,使美术片增加了新的表现形式;1961年,第一部水墨动画片《小蝌蚪找妈妈》诞生,成为最具中国传统绘画特色的新片种。创作于1963年的水墨动画片《牧笛》,将水墨技法在动画中的应用技巧提高到一个新的境界。除动画形式多样化以外,相比之前的动画片,题材也更加多样化,童话故事、神话故事以及其他故事形式层出不穷。

4. 1966—1976年是动画片水平停滞不前的时期

1966—1976
中国动画片

1966年是中国动画的特殊时期,中国动画创作中断了六年。在这一时期,其他动画大国如美国、日本等国家得到了极大的发展,而我国动画片的生产则面临全面落后的局面。1967—1971年,我国没有生产一部动画片。直到1972年,上海美术电影制片厂才恢复生产,但大多数故事的

内容形式比较单调，且具有很强的政治色彩。到 1976 年结束为止，只摄制了 17 部动画片。这一时期的动画片，如《小号手》（1973）、《小八路》（1973）、《东海小哨兵》（1973）等，无论是题材还是艺术水准，制作技术都没有得到提高，甚至有些方面还有很大的倒退。仅有《小号手》曾获得 1974 年南斯拉夫第二届萨格勒布国际动画电影节一等奖。

5. 1977—1989 年是中国动画片第二个繁荣时期

从 1978 年年底开始，中国进入改革开放时期，民族风格得到了进一步发展，动画进入第二个高峰期。出现了多家新的动画片生产部门，改变了上海美术电影制片厂一枝独秀的局面，全国共生产电影动画片 219 部，产生了一批代表中国动画片最高水平的优秀影片，如《狐狸打猎人》《哪吒闹海》（曾经获得菲律宾马尼拉国际电影节特别奖，法国布尔波拉斯青年童话电影节宽银幕电影奖，1979 年文化部优秀美术片奖，第三届中国电影"百花奖"最佳美术片奖。1980 年更是作为第一部在戛纳参展的华语动画电影蜚声海外）。还有《南郭先生》《猴子捞月》《鹿铃》《天书奇谭》《火童》《金猴降妖》（图 1-49）（1986 年获第六届中国电影"金鸡奖"最佳美术片奖，广播电影电视部 1985 年优秀影片奖；1987 年获法国布尔波拉斯文化俱乐部青年动画电影节长片奖和大众奖；1989 年获第六届芝加哥国际儿童电影节动画故事片一等奖）等。

1977—1989
中国动画片

在这一时期，随着电视技术的普及，我国开始生产电视动画片和动画系列片，产生了一批观众耳熟能详的优秀电视动画片和动画系列片，如 1981—1988 年的《阿凡提的故事》、1984—1987 年的《黑猫警长》、1987 年的《葫芦兄弟》等；此时中国的动画片的社会影响力和国际声誉也大幅提升。

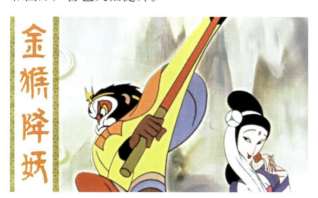

图 1-49 《金猴降妖》

图 1-50 《三个和尚》

除此之外，动画片的题材更为广阔，所针对的受众也不再局限于少年儿童，创作出如 1980 年拍摄的《三个和尚》（图 1-50），1989 年拍摄的《牛冤》这样的内容深刻、寓意深远的艺术动画片。特别是 1980 年由徐景达导演的《三个和尚》，该故事出自民间谚语"一个和尚挑水吃，两个和尚抬水吃，三个和尚没水吃"。这是一部在当时看来是非常新颖别致且具有国际化风格的动画，导演运用了简洁的表现手法，从三个和尚在一起时的不同态度进行对比，细节生动，动作极富表现力。另外，在当时动画节奏普遍较慢的现状下，该片的情节与音乐的节奏是同步进行的，极具节奏感与现代感；人物设计造型别具

图1-51　《蓝猫淘气3000问》

图1-52　《小虎斑斑》

图1-53　《秦时明月》

图1-54　《超蛙战士》

一格，三个和尚的造型设计有了很大突破，简单的线条勾勒出令人耳目一新的幽默和夸张的形象。该片虽短但寓意深刻，既继承了传统的艺术形式，又吸收了国外的现代表现手法，是发展民族风格的一次新的尝试。

6. 1990至今是中国动画业扩大规模，追赶先进国家的时期。在这一时期，动画界方方面面都有了极大的发展

一方面，市场经济推动了动画产业的发展。从1995年起，中国电影放映公司取消了动画片统购统销的计划经济政策，将动画产业推向市场，改变了动画片的生产状态和经营方式，逐步确立了动画产业社会效益和经济效益双赢的观念。2006年，国家开始全力扶持民族动画产业，实施了振兴动画产业的多种举措。另一方面，国产动画厂商与国外动画片生产厂家的交流更加广泛深入，先进的生产手段被大量引进，全新动画制作公司不断地涌现，动画院校高速成长，这些都使中国动画片的生产在数量和质量上出现了飞跃。

电脑动画和网络媒体动画也飞速发展，电视系列片《蓝猫淘气3000问》（图1-51）全部由电脑制作；2001年推出的《小虎斑斑》（图1-52）是中国第一部全三维制作的动画片。

2006年，推出了国产三维动画大片《魔比斯环》，该片是CG动画电影的一大突破，它从题材选择、制作团队到营销规划，均按国际动画电影模式来运作，尽管最终票房惨淡，却成为动画新业态的先驱，在动画电影产业发展中涂下了重重一笔。2007年，中国第一部大型3D武侠历史动画《秦时明月》（图1-53）在春节期间全国各地同步播映，作为中国首部武侠动漫系列剧，其融武侠、奇幻、历史于一体，在浓郁的"中国风"中注入了鲜明的时代感。2010年，中国第一部原创3D科幻题材动画电影《超蛙战士》（图1-54）上映；2010年，《西游记2010动画版》成为中国第一部以10万美元一集的新纪录成功打入欧美主流市场的动画片；2010年，《阿特的奇幻之旅》成为中国第一部3D多媒体全景动漫舞台剧；2012年，中国第一部集热血、励志、神话题材、具备国际水准的3D技术于一身，并融入大量中国传统文化元素的大型三维动画连续剧《侠岚》诞生。

2013年，"洛克"推出的第二部《圣龙的心愿》，河

马动画的《绿林大冒险》，中国动漫集团首部作品、中韩合作耗资过亿元的《波鲁鲁冰雪大冒险》，以及奥飞的真人儿童电影《巴啦啦小魔仙》，深圳华强数字动漫有限公司推出的《熊出没之夺宝熊兵》（夺得了2013动画电影金奖——"金猴奖"）等，都是一些有代表性的优秀动画连续片、系列片。

中国有着悠久的文化传统，戏曲、绘画、民乐、剪纸、皮影、年画等更是本民族独有的民间艺术，这些民族的瑰宝在世界范围内有着极高的艺术价值，而我国的动画片正是根源于此。在世界动画之林中，中国动画学派一直以极富民族性的独特风格以及较强的艺术性、思想性，引起全世界的广泛关注和赞誉。中国动画始终坚持民族绘画传统，将动画艺术深深扎根于民族文化的沃土之中。例如，在《骄傲的将军》《医生与皇帝》中，动画中的角色形象取源于京剧脸谱；在动画片《三个和尚》中，人物的姿态、背景音乐的设计，则采用的是中国戏曲；《鹿铃》《牧笛》等水墨动画片，便是脱胎于中国画中的写意花鸟和写意山水；《大闹天宫》《哪吒闹海》《天书奇谭》等传统动画片，借鉴的则是中国古代寺观壁画和传统工笔绘画；《南郭先生》《火童》则秉承汉风，融合了汉代画像石和画像砖的刚健风格。《渔童》《金色的海螺》《牛冤》等剪纸片，吸取的是中国皮影和民间剪纸的外观形式。

动画欣赏

此外，形式不拘一格，也是中国动画片的特点。五千年悠久文明史形成的丰厚文化底蕴，造就了不同风格的中国动画家，带来了中国动画片百花齐放的格局。同是水墨动画片，《小蝌蚪找妈妈》用的是齐白石的画意，《牧笛》取的是李可染的笔法，而《雁阵》掇的是贾又福的墨趣，采用不同的风格与技法，造境相异。这使中国动画片在形式上，无仿无滞，千姿百态，从而得以独树于世界动画之林。

1.3.4 欧洲主要国家动画的艺术成长

从卡通的词源上我们就能够确切地获知，卡通作为一种艺术形式最早起源于欧洲。而在近代欧洲，有两个促使卡通出现的重要历史条件：首先，资本主义萌芽的发展壮大了市民阶层的力量，导致社会结构的重大变化。其次，自文艺复兴运动以来，自由开放的艺术理念开始为社会所接受。这两个条件的相互作用，使得传统绘画走下了中世纪的神坛，日益接近平民的审美趋向，为以简御繁的卡通画提供了产生的社会基础。同时，作为市民阶层表达自身要求的手段，卡通画也被赋予了更为广泛的政治内涵。

1. 英国动画的艺术成长

在卡通艺术的发展史上，英国扮演了一个相当重要的角色。众所周知，英国是最早建立现代议会民主政治的国家，同时也是最早进入产业革命的国家之一。民主政治的确立，保证了人民言论和出版的自由，为卡通艺术的发展提供了社会基础；产业革命的兴起，引发了报刊出版业的繁荣，为卡通艺术的发展提供了物质保证。

（1）英国的早期动画。早在17世纪末，在英国的许多报刊上就时常出现或多或少的类似卡通的幽默插图，这些插画大多是由非专职画家创作，而且也没有固定的艺术风格，因此从艺术角度来看，其并不是真正的卡通画。

18世纪初，随着报刊出版业的繁荣，出现了大量专职卡通画家，为确立英国卡通的艺术风格奠定了基础。此时英国的卡通画内容主要取材于社会风情，以幽默含蓄见长。这一时

期，比较有影响的卡通画家包括威廉姆·霍格斯、詹姆斯·吉尔雷和托马斯·罗兰森。

1841年，著名画家约翰·里奇创作的《笨拙》（Punch）画报在伦敦创刊。这是一本著名的谐趣性期刊，在卡通发展史上占据着显著的地位。而首次将幽默讽刺画正式命名为"卡通"概念的正是《笨拙》（图1-55）刊物的供稿人、著名画家约翰·里奇和编辑马克·吕蒙。

1899年，亚瑟·梅尔伯尼·库帕摄制了英国第一部动画片《火柴：一个呼吁》；同时创作出多种题材的短片，如1908年的动画片《玩具领域的梦》，片中卡通形象生动的表情和动作使得整个动画画面趣味横生。

图1-55 《笨拙》(Punch)画报

（2）英国动画的发展时期。英国的动画一向与欧洲大陆国家动画存在风格上的差异，这与其民族性格有很大关系，英国动画始终表现出一些拘谨保守和步伐迟缓。20世纪50年代，在商业电影的带动下，英国动画开始发展起来，动画业逐渐兴起。这一时期是英国动画的复苏期，涌现出一批动画，其中代表人物有约翰·哈拉斯、艾森·迪尔、鲍伯·杰弗瑞、乔治·杜宁、菲尔·奥斯丁等。其中约翰·哈拉斯是英国动画史上的重要人物，他1954年与乔伊·巴瑟勒拍摄的《动物农场》（图1-56）对英国的动画电影产生了广泛影响。这是一部政治寓言体小说，故事描述了一场"动物主义"革命的酝酿、兴起和最终蜕变。作者借动物农场的发展变化对共产主义运动的未来命运预言，也被1991年的东欧剧变和后来的历史所印证。当然这部动画的意义远不止于对历史的预言，它以文学的语言指出：由于掌握分配权的集团的根本利益在于维系自身的统治地位，无论形式上有着什么样的诉求，其最终结果都会与其维护社会公平的基本诉求背道而驰。

图1-56 动画片《动物农场》

英国导演乔治·杜宁出生于加拿大，他于1962年执导的动画片《飞人》得到法国昂西动画电影展大奖；1968年执导的《黄色潜水艇》（图1-57）获得美国电影评论家协会特别奖、纽约电影评论圈特别奖、雨果奖的最佳剧情提名和格莱美奖的最佳电影原声音乐提名，该片成为英国动画史上的里程碑作品。本片是一部将伟大的摇滚乐队披头士的音乐和波普视觉艺术完美结合而成的二维插画风格的动画片，整部片子中共穿插了披头士的15首经典歌曲。这部动画片因为新潮的现代动画风格、流畅活泼的画面，以及多种媒体与技法的混合与拼贴成为卖点。

图1-57 动画片《黄色潜水艇》

乔夫·当柏也是英国动画界不可多得的一位导演。1979年的《乌布》则是他根据杰瑞的《乌布王》改编的，片中以粗鄙的语言、露骨的动作描绘乌布对食物、权利和财富的贪婪，也是对

现代人的一种理解与批判方式。影片大胆的视觉设计使观众与影评家大吃一惊，该片在1980年的柏林电影展中获金熊奖。

（3）英国动画创意产业与设计文化的辉煌。英国的动画发展与其重视创意设计是分不开的。英国创意产业的商业运作非常成熟，英国的设计师既是艺术家又是商人，一直活跃在一线市场，了解市场的真正需求和商业运作的机制，这是英国创意产业成功的重要因素。同时，英国有很多设计学院都开设动画或与之相关的设计课程，并且英国艺术类院校体现一个共同特点，那就是自由、创新与产业化并重。例如，英国创意艺术大学，其下属的萨里艺术与设计学院的动画专业，培养的动画导演多次获得奥斯卡奖。1992年奥斯卡最佳动画短片《操纵者》，导演是丹尼尔·格雷弗斯；2001年奥斯卡最佳动画短片《父与女》（图1-58），导演是迈克尔·杜克·德威特。该影片的画风无论是线条还是构图都极其简单明了，叙事清晰明朗，简单构建出匀称完美的框架，中间留下广阔的感性空间，包容和承载着创作者或观众的无限感慨；2008年奥斯卡最佳动画短片《彼得与狼》（图1-59），导演是苏茜·坦普利顿。

图1-58 奥斯卡最佳动画短片《父与女》

20世纪80年代，英国涌现了大批新的动画片场，出现了大批风格迥异的优秀动画片，给观众耳目一新的感觉。

2. 法国动画的艺术成长

法国文化艺术氛围浓郁，作家、艺术家、服饰设计师以及知识分子在法国社会享有崇高的地位，从古至今就云集了诸多如罗丹、莫奈、马蒂斯一样的艺术大师。他们以小国小民来自嘲，所以在他们的影片里，美式电影中的英雄主义很少。无论在音乐还是电影方面，法国人都很难被世界通俗文化的潮流所影响。动画电影在法国更是秉承了自己的传统。他们的动画长片产量不高，但质量却非常有保证，短片也同样不曾让喜爱欧洲小资文化的观众失望。

图1-59 奥斯卡最佳动画短片《彼得与狼》

（1）法国动画的启蒙。法国的动画历史悠久，17世纪时法国的传教士阿塔纳斯·珂雪（Athanasius Kircher）就发明了"魔术幻灯"。1892年，法国人埃米尔·雷诺在巴黎的蜡像馆开设的"光学剧场"放映"影片"，现场伴有音乐与音效，在当时造成相当大的轰动。到了1895年，卢米埃尔兄弟发明的"电影机"将电影带入新的纪元。1907年，法国影人埃米尔·科尔拍摄的动画系列影片《幻影集》（图1-60）则是对定格技术进一步娴熟、扩展性的应用。此外，他也是第一个利用遮幕摄影结合动画和真人动

图1-60 《幻影集》截图

图1-61 《国王与小鸟》

作的先驱者，因而被奉为当代动画片之父。

（2）法国动画的稳步发展。第二次世界大战后，法国的商业动画片以保罗·格利莫特的作品最为突出。他甚至被认为是能推动法国动画走向的重要人物，作品如《魔笛》（1946年）、《小兵》（1947年），他的风格影响了新一代法国动画艺术家。1979年，保罗·格利莫特终于完成他创作时间长达30年的长篇动画《国王与小鸟》（图1-61），这是一部充满人文主义色彩的经典作品。它的题材取自安徒生的童话《牧羊女与扫烟囱的人》，作者给予动画片深厚的人性美，充满了哲学的思辨和动人的史诗情节，获得了很高的影评与观众的赞誉，是名副其实的法国动画大片。难怪宫崎骏和高炳勋更是将保罗·格利莫奉为导师。而且，在他们的作品中到处都是保罗·格利莫特的影子，如现实与科幻相交织的故事背景，无处不在的机器化设计元素。

另一位重要的代表人物是恩基·比拉，他最早为法国杂志《领航员》（Pilot）画一些恐怖、科幻或时事讽刺的短篇漫画，后逐渐在法国漫画界崭露头角，1987年，恩基·比拉获得当年安古兰漫画展的大奖。恩基·比拉的代表作《尼可波勒三部曲》，即《诸神混乱》《女神陷阱》和《寒冷赤道》，其中的故事曾被法国出版杂志选为年度好书，是法国出版界史上唯一一本入选的漫画书。

（3）温情浪漫而艺术感极强的法国动画长片。法国动画长片与迪士尼的动画长片虽然都属于商业影片，但在影片的定位上却大不相同。法国动画长片的画面像欧洲的艺术短片一样，充满了手绘风格，或是装饰感极强的人物造型，或是漫画感十足的线条下呈现出的人物与场景。故事大多比较简单，冲突也不是那么强烈，观众在轻松的气氛下，去静静地欣赏法国人的叙事风格，哪怕是隐喻性极强的影片主题，也不会给观众造成丝毫的压力。

1998年，动画长片《叽哩咕与女巫》吸引了上百万观众，影片名利双收，不但票房达到650万美元，同时还获得了包括法国安纳西国际动画电影节的最佳影片和最佳动画长片奖等多项国际奖项。这部动画片最引人注目的叙事手法是色彩的运用，导演睿智地将粗犷奔放的非洲美学与日本画风完美结合。整部片子由暖色和冷色交替呈现，以橙色为主调，适当调和了红色、棕色并交错着绿色、蓝色、灰色等冷色调，既展现了非洲大陆的异域风情，又通过色彩的转换和组合形成了多种隐喻语义（图1-62、图1-63）。

2003年，雅克·雷米·吉尔德导演的动画《青蛙的预言》（图1-64）在法国戛纳国际电影节和2004年德国柏林国际电影节上荣获多个奖项。此片制作历时4年之久，整部动画片继承了欧式传统的简约高雅风格，画工细腻，色彩干净艳丽，虽然少了3D动画的高科技味道，却重现了纸笔作画的亲切感，被誉为是继《国王与小鸟》后法国划时代的本土动画作品。

2006年的《亚瑟和他的迷你王国》（图1-65）由法国著名导演吕克·贝松执导，该影片结合了真人与CG动画技术，在细节上和画面的光线处理上真可谓精妙绝伦，营造出了一个梦幻般的童话世界，堪称法国版的《哈利·波特》。

2006年，法国导演克里斯蒂安·沃克曼推出了一部令人眼前一亮的先锋动画电影作品《2054复活计划》（图1-66）。这是一部融合了动态捕捉和动画渲染技术的3D黑白动画电影，继承了漫画电影的精粹并赋予该类型以崭新的生命。

还有一位法国著名导演西维亚·乔迈，他于2010年创作的《魔术师》与2003年创作的《疯狂约会美丽都》有着同样的画风，都是怀旧风格的故事，温馨而略带伤感。该片荣获2010年欧洲电影节最佳动画片奖、2010年纽约影评人协会最佳动画片奖、2011年奥斯卡最佳动画长片提名奖。《魔术师》（图1-67）不是时下流行的3D动画，而是传统的手绘动画。加之《魔

图1-62　《叽哩咕与女巫》中的叽哩咕与母亲　　　图1-63　冷色调的运用

图1-64　《青蛙的预言》

图1-65　《亚瑟和他的迷你王国》

图1-66　《2054复活计划》

术师》所表达的旧事物在新事物面前的尴尬的主题，不禁让人联想，在新事物面前，旧事物是急流勇退，还是迎难而上，还是将传统融入新生事物中去呢？

时至今日，法国动画可以说是一直处于世界领先地位，它始创于1960年的法国昂西国际动画节，这是一个国际性产业的动画盛会，也是一个极具影响力的国际动画评奖节。特别是在法国有一个疯影动画工作室，他们的目标就是生产高品质的动画作品。该工作室坚持动画制作实现百分之百的本土化，鼓励动画家的创新意识，给他们以绝对的创作自由，《青蛙的预言》就是他们的杰作，而《和尚与飞鱼》获得1994年奥斯卡最佳短片奖。

图1-67　《魔术师》

课后练习

1. 试分析电脑动画与平面动画、立体动画未来发展可共享的资源和各自的优势。
2. 试分析中国动画的发展在世界范围内的优势与劣势有哪些？

第 2 章 动画角色造型艺术赏析

本章要点

动画角色造型在影视动画中的地位。

教学要求

1. 掌握动画造型的分类。
2. 掌握动画造型创作方法。
3. 掌握造型中的形式法则。

本章引言

"以简单的行为愉悦他人的心灵,胜过千人低头祈祷。"甘地的一语,也道出了卡通造型艺术的目的。

不管是一个筋斗十万八千里的孙悟空,还是令人忍俊不禁的米老鼠、唐老鸭,都是以其鲜明具体的形象造型来演绎超出现实世界之外的故事。不管是在动画电影、卡通图书里,还是一则逗人发笑的漫画里,都是以夸张、简练、富有形式意味的造型来揭示文学性的故事或

发人深省的道理。同时,卡通造型又以造型艺术的特质相对独立于文学性的故事。其线条、色彩、质感、形态以及表情动作和所有的造型元素都是以视觉造型的语汇来阐述的,是拿给人"看"的,通过视觉感受完成情感的传递。

2.1 动画造型的分类

2.1.1 动画造型的基本类型

1. 写实与半写实类

写实类的动画视觉效果与生活中的情境十分相似，因为造型风格非常接近现实，仿佛是真实生活的再现，因此能拉近动画片与观众的距离，更易使观众进入剧情，产生共鸣。而优秀的写实类动画造型，往往会令观众感叹动画技术的巧夺天工，获得视觉上的满足。

写实类的动画造型多以现实中的人物或动物的真实状态为原型，以原对象为标尺，不会过分夸张人物的表情和五官，人物基本以线描为主，线条相对简洁，比例相对匀称，如花木兰、白雪公主的形象（图2-1、图2-2）。写实风格的动画角色，无论是客观物体的再现还是艺术家的想象、再创造，给人的感觉都是真实的。

半写实风格的动画角色，其造型在写实的基础上进行艺术加工、改造，通过夸张甚至变形的手法突出动画角色的主要特征，既不失写实的特色，又加进了更多设计者创作的成分。其实设计半写实风格的动画角色，有时甚至比写实风格难度更大。

日本的写实与半写实类动画造型特点是：形式感强、精致、唯美而严谨，身高比例接近正常人、头部刻画减弱鼻子和嘴巴并适当加强眼部的表现（图2-3）。

欧美的写实与半写实类动画造型特点是形象完美且概念化，在造型上突出人物性格，夸张简约而不失生动；注重结构的严谨性，准确而清晰；注重西方式的理念和审美，强调体积感与强烈的对比性；角色肌肉发达、健壮，恶魔类或邪恶角色异常强壮，造型夸张，女性角色则性感而美丽（图2-4）。

图2-1 花木兰的形象

图2-2 白雪公主的形象

图2-3 日本动画片《天空之城》

图2-4 美国动画片《超人》与《冰雪奇缘》中的安娜和艾尔莎

2. 写意类

写意类造型是经过强化特征、弱化细节之后塑造的人物形象，塑造后的造型简洁、夸张，具有幽默、风趣的特点。此类造型的设计能够给创造者提供更大的创作空间，使动画作品更具有动感和趣味性。如图2-5所示将人物头部夸张到比身体还要大两倍，并没有感觉不适，反而增强了其滑稽生动的艺术效果。

图2-5 滑稽生动的艺术效果

写意类动画造型是通过创作者对现实生活中物象的认识，并加以主观想象而提炼加工创作出来的，因此写意类造型不追求形似而强调以神似为主。

3. 抽象符号类

抽象符号类的动画造型应具有符号化特征，使观众容易辨认和识别。抽象符号类的动画造型，首要目的就是要使大多数观看者通过造型角色及故事情节的发展能够心领神会，使其具有普遍意义的共性特征。

抽象符号类造型常常以极简单的符号、色块和点线面的结合来衬托和突出镜头中的主题。表现得极为夸张，完全不符合物理学原理和自然规律，但正是因为摆脱了常规的束缚，往往可以表现出更为强烈的效果。如《麦兜的故事》（图2-6）以符号化的造型和幽默的对白，从小孩子的视觉出发，生动地表现了市民生活的每个方面，用诙谐幽默的艺术语言叙述人间温情。《喜羊羊与灰太狼》（图2-7）中的角色造型深受小朋友喜爱。

图2-6 香港动画片《麦兜的故事》

图2-7 动画片《喜羊羊与灰太狼》

2.1.2 动画造型的表现形式

1. 二维动画造型表现形式

在二维动画创作中,对造型的要求比较特殊,需要创作者更注重艺术感,加强造型的艺术表现力,以弥补空间感不足带来的感官缺失。

二维动画造型的表现形式多样,大部分二维动画仍旧采用传统的描线平涂的制作方式,二维动画造型最常见的,也就是最传统的黑线描边、内填色彩模式(图2-8、图2-9)。

图2-8 舒克和贝塔

图2-9 动画片《哈皮父子》

2. 三维动画造型表现形式

三维动画造型的特点具有纵深空间的立体效果,与平面造型相比,其审视造型的角度不同,在造型方式上,将以刻画边缘轮廓线为主的造型手法变为主要表现空间体积感的造型方式,更接近人们看到的物象的真实情形。所以要用立体的视觉意识去塑造角色形象(图2-10、图2-11)。

3. 定格动画造型表现形式

定格动画一般都是由黏土、偶或混合材料制作的角色来演出的,画面中出现的场景、造型、道具等均由手工制作的立体形象构成,并采用逐格拍摄的方法制作成动画片。

在定格动画的创作中,材料应用始终是决定影片效果的最大因素,从简单材料的直接"摆拍"到综合材料的精细雕刻、数字操控拍摄,材料就是影片的主体。选择适当的工具和材料是保证制作和拍摄顺利的关键。我们熟悉的黏土、橡胶、硅胶、软陶以及石膏、树脂黏土等都可以成为制作角色的主要材料,铝线、丙烯、模型漆、雕塑刀等工具也是制作角色过程中的常用材料,骨架或称关节是制作角色的次重要的部分,如《圣诞夜惊魂》图2-12,由科幻鬼才大导演提姆·波顿编导,属于黑色惊悚黏土动画喜剧。

图2-10 《怪物史莱克》中的史莱克与公主

图2-11 《冰雪奇缘》中的安娜和雪宝

图2-12 《圣诞夜惊魂》

2.2 动画造型创作方法

即使一个热爱生活并勤于观察生活的人,如果接到设计造型的任务也会不知所措,因为他没有掌握有效的创作方法,也缺乏创作流程的训练。只有掌握合理有效的创作方法与流程,才有可能成为合格的动画造型设计师。动画造型的创作方法具体有以下三种。

2.2.1 拟人法

拟人法是创作童话、动画和寓言的常用手法。给没有生命、没有思维和情感的世间万物,包括飞禽走兽甚至是植物,添加明显的人类特征,赋予其人类的行为和喜怒哀乐、思维和丰富的情感以及语言表达方式等等,又具备动物自己的强烈的个性特征。通过拟人的手法,使之富有生命力,人类与世间万物进行交流和对话,达到人类与大自然的亲昵和谐的效果。

拟人法往往在某些动物形象上进行拟人处理,充分强化动物外形与人物情感结合。例如人人都熟知的动物明星米奇、唐老鸭、小熊维尼、跳跳虎等都是用拟人法表现出来的突出样板(图2-13、图2-14)。

图2-13 动画片《米老鼠和唐老鸭》　　　　图2-14 动画片《小熊维尼与跳跳虎》

2.2.2 夸张变形法

从创作效果看,夸张包括变形。夸张法是造型创作最基本的表现方法。过于写实和自然的造型淡而无味,夸张的造型才能吸引眼球。变形法需要设计师具备一定的想象力和创造力。夸张是以客观事物本身的真实形象为基础进行外在的、直观的延伸、变化、增减,夸大客观形象的突出性,赋予其代表性特征并加以强调,从而呈现幽默趣味化的效果;变形以夸张为目的,通俗来说就是创新。变形是指在一定的夸张限度内,美化客观形象使其形体比例均衡,用艺术手段改变客观事物的原有形状,得到一个具有较强的视觉冲击力和表现力的艺术形象。如果夸张的程度超过了一定的限度,就会完全破坏了对象整个形体的比例均衡,甚至引起怪诞的感觉。因此,变形的运用并不是随意的。如图 2-15 所示,比例、表情、动作上的夸张变形,是卡通造型艺术的需要,这不仅仅是为了区别于真人出演的电影,而是利用恰如其分的夸张变形,使得卡通形象更加可爱、可亲、出人意料。

图2-15 夸张变形

2.2.3 移植重构法

移植重构法也称为嫁接法。任何动画形象都是来源于生活的,幻想生物的造型往往来源于生活中的常见生物,天马行空毫无根源的造型,会使观众感到虚假、不可信。移植重构法有时也是拟人化的一种手段,比如人可以长动物脑袋,人的面部和四肢也可嫁接到水果的身上,水果则有了鲜活的卡通形象。当然,移植重构所添加的形式必须反映的是该事物的特征(图 2-16、图 2-17)。

图2-16 移植重构1

图2-17 移植重构2

2.3 卡通造型中的形式法则

卡通艺术的对象是人。对人的视觉、错觉、记忆习惯的研究是视觉艺术领域普遍关注的问题。

从审美与生活的千差万别中总结出可循的规律，并运用到卡通造型中来，其形式美感法则的研究、应用、训练无疑是卡通造型设计与表现的必经之路。我们对卡通作品中表现出来的"雅典""现代""温情""酷"等视觉感受与评价，或者那些"有意味的形式"美感，都源于设计师对形式法则恰到好处的驾驭能力。

将形式法则运用到卡通造型设计中，有助于我们创造具有形式美感的卡通形象，也可以帮助我们对经典作品进行分析学习。形式法则是造型实践的总结，并不是一成不变的法则。卡通造型设计要更多地观察生活，观察大自然，从中提取最生动的造型因素，运用到卡通造型中来，成为卡通形象诞生的契机和源泉。

2.3.1 卡通造型中的对比法则

卡通造型艺术更加强调对比手段的运用，离开了对比，形象则趋于一般。对比的手段也是其他造型艺术常用的形式法则。大与小、多与少、强与弱等造型手段的运用，给卡通形象带来出其不意的视觉效果。

1. 大与小的对比

大与小是相对的，相对于一定的空间尺度而言，如果没有空间的限定，也就没有了大与小的概念。卡通角色中通常将头部夸大，将身体缩小，因为头部有眉目传情的眼睛、嘴巴等元素需要安排进去，这是性格塑造的需要。

大与小在画面比例、空间中的变化运用，演绎出卡通世界的种种幽默与滑稽，图2-18中的大小应用，产生出"大人"与"小人国"的关系。只有房子的缩小才将人物变为"大人"。而图2-19中大与小的应用是常规状态的，大与小形成体量的变化，使母爱的博大相对于稚幼的关怀散发出无限的温情（选自《波隆那插画年鉴》）。

2. 多与少的对比

多与少强调了一个"量"的问题，在一定的空间尺度中，"量"的多少，往往是造成疏密、强弱、空间等视觉效果的手段。图 2-20 所示多与少的应用造成画面的疏密关系；而图 2-21 多与少、大与小的应用，产生画面的主次关系（选自《美国插画年鉴》）。

3. 强与弱的对比

强与弱在卡通造型中随着意图表达的需要而转换。形体的大小，色彩的强弱，都是视觉加强或者减弱的原因。如图 2-22、图 2-23 所示，两幅图画中狮子与人的关系是不同的，前者是被关怀并有可能产生下一幕的后果联想；后者则是人奴役狮子，憨壮的人物、托在掌中的狮子以及鞭子的细节，都是其叙事的视觉元素（选自《美国插画年鉴》）。

达到卡通造型艺术效果的形式因素有多种，但最基本的是对比法则。对比，将矛盾的对立统一形式法则体现于卡通艺术造型中，不仅是一种造型手段，也是赏析、塑造卡通角色形象的规律。只有将形象思维转化成线条和形态，卡通角色才能从文学脚本的"读"变成视觉画面的"看"。

图2-18　大与小的对比应用1

图2-19　大与小的对比应用2

图2-20　疏密关系的对比

图2-21　主次关系的对比

图2-22　强与弱的对比应用

图2-23　大与小的对比应用

2.3.2 卡通造型中因繁就简的法则

在艺术创作中，若没有对自然物象的删减和提炼，就不可能创作出生动、感人的形象。生活和大自然是取之不尽的艺术创作的源泉。在生活和大自然中"提取"素材，也就是艺术创作的过程。将生活中的情节、形象因素通过取舍、删减等艺术手段的处理，可以塑造出各种不同性格的卡通形象。

在寥寥数笔的卡通形象符号中，删减掉一切与性格塑造无关的因素，加强能够塑造性格、传递角色身份的特征因素，使形象从平庸中剥离出来。提取典型的因素与细节，舍弃无谓的因素，利用卡通形象中仅有的线条、形态传递情愫，这就是"加强"与"减弱"的运筹，是因繁就简的基本法则。当然，这种繁与简的认定和决策是在比较中进行的，如图 2-24 所示，繁与减在符号化的形象塑造中，一切细节的出现，都为了意图的表达。

在一部动画片的系列造型中，其角色的塑造也像具有相同遗传基因的孩子一样，有着诸多相同、相近、相区别的造型元素，使得整个影片中的角色形象在整体风格统一的前提下，又具不同的形象与个性特征。如图 2-25 动画片中的系列造型中，所有的角色都有其一致的元素符号，使之简练而又风格统一。

图2-24 动画片《花园宝宝》

图2-25 动画片《辛普森一家人》

在卡通艺术造型中的简练法则，是塑造卡通角色形象的法则之一。其实，越是简练的东西，处理起来越是不易。要想以最节约的线条，达到个性鲜明的角色塑造，就必须抓住那些"相同"中的"不同"，并将其表现出来。简练是制作成本的需要，也是在有限空间内的视觉需要。图 2-26 动画片《三个和尚》可以说是简练处理手法的典范，一切琐碎都在画面中消逝，但给人的感觉并没有缺少什么。由此说明，人们的视觉联想与简洁画面的互动，产生出的效果并不是简单。

图2-26 动画片《三个和尚》

2.3.3　卡通造型中的幽默、滑稽法则

从造型范畴来说，幽默与滑稽不是造型手段，而是要达到的效果，但要达到卡通造型中的幽默和滑稽，就必须研究造成这种效果的形式因素。只有通过卡通形象设计师的手创作出具有幽默、滑稽的视觉形象，才能将欢乐传递给受众，达到"会心一笑"和"寓教于乐"的目的（图2-27）。

图2-27　日本动画片《蓝精灵》中的角色造型

玛克斯·德索在《美学与艺术理论》中说："所有这些嘲弄的背后，也闪耀出对人类伟大的爱。幽默从不涉及不幸，它并不总是被妙语略去。谁若描绘了伟大的东西的渺小，而又不贬低其伟大，谁若表现了生活的非逻辑性而又不否定其合理性，那么这位魔术大师便是一位幽默艺术家。"

他又说："幽默从偶然性的背后看到了命运。它把有限与无限结合起来，而且教会我们如何用微笑来征服命运。所以，在我们这个天地间的特殊家庭之中，幽默是用于不时之需的必不可少的一枚金币。"

在漫画家施拉德尔的笔下，不动声色的简单勾勒，却让人会意到他那超乎寻常的幽默智慧。在他的漫画里（图2-28、图2-29），狗的境遇是如何不同，一个是养尊处优的爱宠，主人客气地问道："你还想加一点鲜奶油吗？"；另一个却是受气包式的屡遭责骂，主人生气地说："我说得一清二楚：要细挂面，你拿的却是通心面！"。画面中的人与狗、大小与位置的置换，巧妙地以狗喻人，让人忍俊不禁。

图2-28　施拉德尔漫画1

图2-29　施拉德尔漫画2

在卡通世界的艺术创作中，美与丑、崇高与滑稽之间的转换颠倒，可以巧妙揭示人性深处的美与丑、善与恶。幽默、滑稽给人的不仅仅是会意的一笑，而更多的是深刻的智慧启迪与发自内心深处的思索。这在雨果的《巴黎圣母院》和安徒生的《皇帝的新装》中都得以体现。丑的终极便转向滑稽；丑的异常，也会在某种条件下转化为滑稽。在图2-30这幅以菜市场为景象的画面里，其幽默和滑稽是无声而有形的，形象之间的穿插与空间的把握，细心的挑拣与热情的推荐，一切都出于对生活的细心观察和大胆夸张。

图2-30 《波隆那插画年鉴》

艺术创作没有一成不变的法则，也没有放之四海而皆准的教条。形式法则的分析与运用无非是从通常的创作规律和手段中总结的。对自然世界的观察、情感的注入、想象力的展开以及造型形式语言的运用，都是创造新的卡通形象与造型风格的契机。

2.4 动画角色造型风格赏析

风格是在卡通造型艺术发展过程中形成的。在卡通艺术漫长的发展历程中，由于国家地域、历史时代、民族信仰、价值趋向以及科技技术等诸多因素，构成了卡通世界的浩如烟海的艺术风格。

从总体看来，卡通造型的风格不外乎夸张和写实的两大类别。在表现手法上不外乎平面的和立体的，也就是"二维"和"三维"之分。在技术上，不外乎手绘、手工制作和电脑表现。

造型风格的形成，有赖于鲜明的特征和系列化具体形象的展现，并有着相互影响和继承的特征。卡通造型的类别之间的特种要求和限制所产生出的艺术特征，往往也是这一类别艺术风格的成因。比如：卡通立体造型类别中，有木偶的、瓷偶的、绒毛布偶的，也有泥塑的、橡皮泥的，又有金属的、塑料的，一直到电脑三维表现的。不同的材料表现所产生的特性，也是新风格诞生的契机。艺术风格之间没有高低贵贱之分，简洁的铅笔素描利用得当，也许胜过大资金投入的制作。

卡通艺术源于生活，故必然反映出创作者的文化观念和价值趋向。

图2-31 动画片《蔬菜不寂寞》中的角色造型

图2-32 《猫和老鼠2014》中汤姆与杰瑞的造型

图2-33 动画片《天书奇谭》中角色造型

2.4.1 卡通造型的媒介、材料和技法

卡通艺术造型的风格的形成，有赖于创作者对动画角色的心领神会以及材料、技法等因素的驾驭，有赖于在卡通艺术发展进程中的继承和发展。计算机技术的发展为卡通艺术的创新提供了崭新的技术条件，从超写实、大规模的场景模拟，到须发飘动的角色形象，从二维动画的着色绘制，到三维动画的大制作，以及最经济、最具个性发挥的网络动画，都已经离不开计算机技术。但作为视觉艺术的卡通形象创作，艺术与技术的结合，从而完成新视觉的开拓，审美意识是先决于技术条件的。

导演过《甘地传》和《呼唤自由》影片的查理德·阿腾伯勒在谈第三世界国家电影发展时说："电影界……已经认识到，如果他们只去表现电视屏幕上已经有了的东西，那么，电影业就将难以为继。"卡通艺术同样也是力求在人们的视觉范围中开创"陌生的面孔"。

在卡通艺术造型世界，多种媒介（电影、电视、网络、图书、报纸等等）渠道，多种材料和多种技术、技法的综合运用，才使得卡通造型艺术异彩纷呈。在影视动画的卡通造型艺术中，大致分为"二维"和"三维"两大类，前者采用了近乎所有的绘画手段，后者则在形体、材质的新异上大显身手。

在卡通造型艺术世界里，一切材料和技法都将变为演员粉墨登场，这在世界范围内的实验动画中得到充分的体现，一段铁丝、一堆沙子、一块泥巴也都能作为动画材料在屏幕里上演绎出感人的故事。

原创二维动画系列片《蔬菜不寂寞》，以其绚丽的色彩、生动鲜明的动画形象和幽默而富有教育意义的故事情节打动观众（图2-31）。

《猫和老鼠2014》新版，机灵老鼠与笨猫的故事，可与《米老鼠和唐老鸭》的故事相媲美。而舞台背景也会从普通的家庭变为幻想世界，从中世纪城堡到疯狂科学家的实验室，林林总总（图2-32）。

动画片《天书奇谭》中的角色造型诙谐逗人，充分吸收了中国民间木版年画艺术的造型元素（图2-33）。

在 20 世纪 30 年代至 80 年代的中国动画片中，其艺术风格充分体现着中华民族深厚而丰富的艺术底蕴，不管是水墨、剪纸、木偶以及重彩绘画艺术形式，都在动画片中得以体现并得到世界动画界的公认，充分验证了"越是民族的，越是世界的"这一关于艺术风格的经典评述。

图 2-34 所示为中国水墨动画片、木偶动画片和剪纸动画片中的造型（选自《中国水墨动画》）。

图 2-35 所示为捷克实验动画片中用沙子和瓷偶塑造出的动画角色形象，其材料特点必然成就其艺术风格。

图2-34　不同风格动画片中角色造型

图2-35　捷克实验动画片

网络动画使得个人创作动画片变为现实，以最经济的技术条件进行动画创作，带来生动而多变的卡通造型风格，充满实验性。

图 2-36 所示为美国网络动画片《黑客帝国》中的角色造型，木刻版画式的造型风格，使画面具有很强的镜头感和视觉冲击力。

图 2-37 所示为美国梦工厂制作的三维动画片《怪物史莱克》中的角色造型，以细腻的三维技术将史莱克憨厚、笨拙中透出的可爱发挥到极致，使艺术造型、动画技术和电影语言得到高度统一。

图 2-38 所示为日本宫崎骏的动画角色造型。宫崎骏的卡通艺术总是把人与自然联系起来，将卡通艺术上升到人文层面对待。他的卡通造型风格也是朴实、自然而又充满想象的。

图2-36　网络动画片《黑客帝国》

图2-37　三维动画片《怪物史莱克》

图2-38　宫崎骏作品中的动画角色造型

捷克木偶动画片在世界卡通艺术中享有很高的声誉，加拿大的动画片也极具地域特点，如图 2-39 所示。

图 2-40 所示为俄罗斯、美国、日本联合拍摄的动画片《老人与海》，运用变幻的油彩塑造角色与景色。这是一部将油画的表现形式借用到动画片中叙述故事的经典之作。

图2-39 选自《捷克动画大师作品集》和《NFB加拿大动画优秀作品选》

图2-40 动画片《老人与海》

通过以上对动画影片和网络动画的例子可以看到，仅在动画片这一范畴中的卡通造型就是如此丰富多彩。媒介、材料、国家地域和民族文化的等等不同，构成了卡通造型艺术的千变万化。然而，作为视觉艺术的卡通造型语言是跨越国界和时空的，那些经典的卡通造型形象，受到了世界人们的喜爱。

2.4.2 卡通世界的创造与想象力的激发

卡通艺术的基本特征决定了它不是以现实中的真实为表现目的，无论是文字还是视觉造型的，都是充满想象的。爱因斯坦说："第一度空间指线，第二度空间指平面，第三度空间指立体，第四度空间指超越现实的幻想世界。"那么，卡通造型艺术是否应属于超越现实的第四度空间呢？

巴尔扎克说："才能最明显的标志，无疑就是想象力。但是在当一切可能的结局都已准备就绪，一切情节都已加工过，一切可能的都已经试过。这时，作者坚信，再进一步，唯有

细节将组成作品的价值。"他还说过："艺术是神圣的'谎言'。"卡通造型艺术所研究的一切造型法则、手段、形式、式样的终结，是创造让人相信的"谎言"，一切故事中的角色都应是充满幽默和想象力的艺术造型。通过观察生活后的草图积累是想象力形成的根本和源泉。图2-39是艺术家大卫·谢尔顿为创作《强盗和轻浮小妞》所积累的素材。对角色的深入了解，使想象性的视觉语言在创作中自然展开。草图的创作并不是要显示绘画技法如何娴熟，而在于自然顺畅地表达心中的设计意图，赋予角色幽默、浪漫、魔幻般的生命。

图2-41　《强盗和轻浮小妞》草稿

那么，想象力又是如何展开的呢？英国维多利亚时代的艺术家和哲学家约翰·鲁斯金曾说："……我相信看比画更重要，我宁可教学生学习画画使他们热爱大自然，也不愿让他们观察自然仅仅为了学会画画。"言下之意，他强调了练习绘画决非仅是获得技巧这么简单。投入地观察大自然、体验生活是一切艺术创作受益无穷的源泉。尤其在当今时代里，面对各种媒体的狂轰滥炸，面对空前杂乱的视觉泛滥和污染，面对大量二手甚至三手图像（包括卡通形象造型）对设计者的诱惑，从现实生活中来的、以个人方式加工而来的第一手视觉信息尤显可贵。综上所述，卡通艺术创作应循着观察、体验生活和造型语言的艺术处理与推敲的结合来展开，才能开出健康而艳丽的花朵。

《波迪和弗洛拉》中的主人公是插画家保拉·麦特卡尔夫笔下极具艺术感染力并深受人们喜爱的角色形象（图2-42），但这些感人形象的诞生以及其情节、动作乃至表情的塑造，都是通过大量的草图得出的（选自《英国儿童读物插图完全教程》）。

捷克的科凡塔·帕克夫斯基在图画书中的卡通造型（图2-43），以灵活多变的图形设计语言蜚声世界。评论家写道："她的才华使每一个新的形象，都能恰如其分地凸显出文字内涵，而不只是纯粹地如橱窗般倒映出展示品而已。"她说："在从事儿童文学的过程中，我常有一种如梦幻般的情绪。"（选自《波隆那插画年鉴》。

不管是动画片还是图画书中的卡通造型（图2-44），其角色形象的形成都是经过具体而复杂的推敲设定、角色在故事中主次区分、形象的确立、动作和表情的设定、典型细节的塑造以及角色之间的变化统一等过程，这些过程贯穿在整个创作过程之中。造型上的形态元素的组织构成和形式法则的运用，都为其角色的形象与性格的塑造服务（选自美国动画片《花木兰》创作花絮）。

图2-42 《波迪和弗洛拉》中的主人公

图2-43 《波隆那插画年鉴》

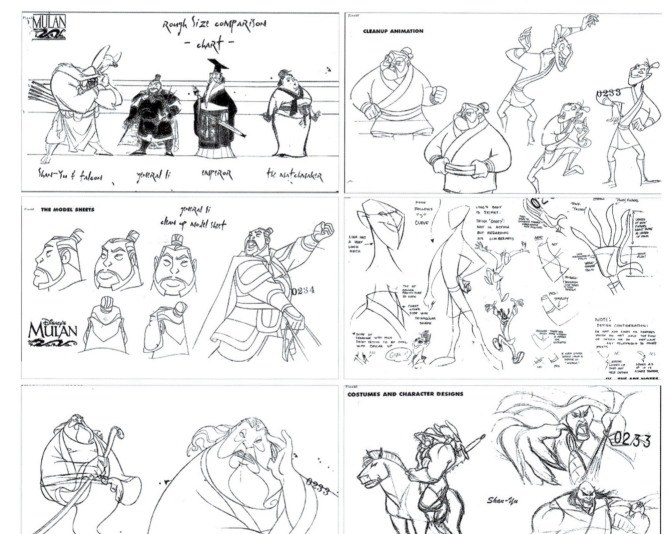

图2-44 美国动画片《花木兰》

2.4.3 值得相信的"谎言"和卡通造型赏析

在我们的成长历程中,每一代人心中都会有以卡通形象为伴侣的童话之梦。不管是孙悟空还是米老鼠,尽管它们形象并不存在于现实世界,尽管那些童话故事是那样的离奇或荒诞,作为以卡通形式特征呈现的艺术,总是我们乐于接受和值得相信的"谎言",因为那是一种与心灵非常直接的沟通。通过那些优秀的童话、寓言、影片和图画,使我们在获得快乐之余,又从中领悟到关于真善美的道理。

卡通造型世界中充满了极限的想象和创造,一切已有的形象和式样都将成为过去,一切新的形象和式样也将跟随着我们的激情、想象、创造被唤醒,如同新的生命诞生。对已有造型形象的赏析和回顾,是为了让更优秀的角色造型登上舞台,而不是将它们作为创造的范本。

凡是能够在人们的脑海中留有深刻印象的卡通形象,通常都是由于这个形象本身具有独特的个性特征。鲜活的形象特征的形成,来自于角色设计方方面面的与众不同。视觉艺术毕竟不是语言所能取代的,所有的总结和分析也都是相对于已有的角色形象,新的卡通艺术形象的创造有待于不断地创新。让我们更加投入地观察自然、体验生活、展开想象的翅膀,创造卡通世界的美好明天。

日本图画书《takeshi和白云》(图 2-45)(作者:Taisho kashiwara city 技法:广告色颜料)以单纯而清新的绘画形式传达给人的不仅是文学故事的基本信息,视觉上的感染力是那么诗意悠长。造型语言的魅力就在于无声中让人心领神会(选自《波隆那插画年鉴》)。

①"清理白云是我的工作"takeshi 说

②"摩古力、摩古力、卡穆鲁、卡穆鲁,"托斯先生施了一个魔咒,云团马上聚过来让我们吹

③怪物往前冲的时候我刚好抓到它的尾巴

④我用尽力气挥手招呼,可是他们都没有注意到我

图2-45 《takeshi和白云》

如图 2-46 所示,乌克兰插画家以娴熟的水彩技法和超现实的手法描绘出一个生动的故事,其局部的写实与画面整体构成的想象组合,给人的感觉是亦真亦幻的梦境氛围(选自《波隆那插画年鉴》)。

图2-46 《波隆那插画年鉴》

英国图画书《我们是吵闹的恐龙》(图 2-47)。作者以游离的迈克笔线条勾画出夸张简洁的生动形象,视觉形态与故事文字同样幽默生动,这种写意绝不是出自偶然而为之的漫不经心,而是特定形式意味的自然流露(选自《波隆那插画年鉴》)。

① "我们是舞动的恐龙,快,快,快……"
② "我们是做梦的恐龙,呼,呼,呼……"
③ "我们是吵闹的恐龙,轰,呼,哇……"
④ "我们是忙碌的恐龙,玩,玩,玩……"

图2-47 英国图画书《我们是吵闹的恐龙》

德国图画书《吞老鼠的熊》（图2-48）。在翻阅图画书时，通常要比看动画影片从容得多，读者可以尽情地品味作品中协调的色彩和细腻的笔触。画面中造型形态上的憨态、笨拙，往往与灵巧构成鲜明的对比，成为一种有效的造型叙事语言（选自《波隆那插画年鉴》）。

图2-48　德国图画书《吞老鼠的熊》

俄罗斯动画片《猫和马戏》（图2-49）。运用浓重的油彩绘制影片的背景，角色形象中的留白与背景之间产生出明显的主次。油彩生动的笔触和色彩变化让人深深地感受到其中浓郁的民族文化底蕴。视觉信息在画面中的自然流露，使所有的造型元素构成影片的生动与和谐。

图2-49　俄罗斯动画片《猫和马戏》

法国实验动画片《木摇椅》（图2-50）采用随意的铅笔速写形式，以一把诞生在普通家庭中的木摇椅为故事线索，寓意人生的更替与变迁。近乎流淌的铅笔线条和柔和的色彩，让人深深地感受到影片中的人间温情。

俄罗斯动画片《成长的故事》（图2-51），以漫画的表现形式，简洁明了地叙述一个被溺爱的孩子的成长过程。它虽然与宫崎骏的《千与千寻》所讲的故事意义相同，但在艺术表现上发生了很大的变化，前者寥寥数笔，后者则鸿幅巨制。卡通艺术以潜移默化的感染力揭示社会问题，其社会功能是不可忽视的。

图2-50 法国实验动画片《木摇椅》

图2-51 俄罗斯动画片《成长的故事》

课后练习

1．选择一部自己熟悉的卡通作品，分析其中给你留下感人印象的形象。
2．谈谈对自己印象深刻的两部中外动画片的造型特点。
3．列举自己熟悉的卡通作品，并简述其艺术造型特征的共同点和区别。
4．设计一个或一组简洁的卡通角色草图方案，然后利用计算机软件完成正式设计方案（草图与完成图要一并提交）。
5．以拟人手法设计一组形态鲜明的卡通角色形象。

第3章 影视动画制作分析

本章要点

二维动画与三维动画在制作过程的差异性。

教学要求

1. 掌握二维动画的前期各环节具体内容。
2. 掌握三维动画的中、后期各环节具体内容。

本章引言

影视动画是一种艺术,它建立在影视思维的基础之上,用影视视听语言来展现动画世界的魅力,但同时它又是一种技术,绘画造型功底、电脑软件和各种媒体技术的灵活使用等等,都是制作一部影视动画不可或缺的元素和手段。影视动画是艺术与技术的完美融合,是人类奇思妙想和巧夺天工的完美统一。

3.1 二维动画制作流程

传统的动画制作流程一般分为前期、中期、后期三个阶段。而动画前期的工作包括文字剧本编创、造型、场景设计、分镜头剧本创作；中期的工作主要包括镜头设计稿、原画、动画、描线、上色等环节的制作；后期制作的工作包括合成（拍摄）、编辑（剪辑）、声音（配音）以及影片的输出（洗印）等方面的工作。

随着数字媒体技术和艺术的不断发展，二维动画的制作技术发生了翻天覆地的变化。从原始的手绘动画发展到电脑动画，二维动画实现了其大众化传播。以Flash为代表的电脑软件使二维动画走进了大众的生活，人们可以轻松地表达自己的创意，并借助网络而成为"闪客"。Flash MTV、Flash广告、Flash短片都成为二维动画的时尚表现形式。虽然技术的演进使动画制作工艺发生了变化，但"万变不离其宗"，数字时代的二维影视动画也要遵循最基本的创作规律。

3.1.1 前期

1. 构思与策划

（1）构思

动画创作构思是指用精练的语言描述将要制作的影片的概貌、目的，要充分考虑到动画的特性、特点、工艺技术的可行性以及将会带来的影响和商业效益。主要从以下几个方面构思。

①作品长度设置。是长片还是短片？是5分钟、15分钟，还是90分钟等，整个作品的创作构思以时间来做整体规划。

②组合技巧规划。制定剧情结构形式，设定创意关键转折点，划分结构段落和高潮。

③拍摄的手段设计。由于拍摄手段的不同，则在角色造型设计、风格设计、动作特点和讲述故事的手法上要符合选题，了解市场，揣摩观众喜欢的类型，进行充分的市场调研工作等，这关系到一部动画影片的成败；影片的观众群、消费能力、卖点，根据资金投入的规模确定影片的制作风格、表现手法等，以及影片衍生产品的开发设计。

（2）策划

动画作品的策划是一种典型的综合艺术。从整体看，绘画和电影是构成动画片最基本的要素，至少要做到等量齐观。如绘画与电影效果相结合的场面。

现代动画理论认为，动画电影首先是一种电影类型，所表现的是"画出来的运动"，即强调电影语言的重要性。动画电影思维应该是一种什么样的思维方式呢？肯定地说是电影思维，如电影理论家克拉考尔所总结的那样，是"物质现实的复原"。但它又是一种独特的电影思维，动画电影是纯粹的人造世界，是虚化的现实。动画电影的思维应该从这个前提出发，将电影的时空观念、音画观念和蒙太奇观念在此基础上加以吸收运用，更好地用动画电影的思维方式来统帅电影语言和绘画语言。

2. 剧本创作

"剧本，剧本，一剧之本"，这是影视界对剧本的形象描述。一部影视作品能否成功，很大程度上取决于剧本的好坏。如果剧本故事空洞无物，剧本所倡导的价值观念不为观众所认同，那么这部影片在拍摄之前就已经注定了失败。

2001年上映的动画巨片《最终幻想》（图3-1），75%以上的内容是用最新的电脑动画技术完成的，使片中动画人物的逼真程度达到前所未有的水平，连皮肤的纹理和衣服的褶皱这些细节部分都丝毫不马虎。而且片中的动作场面采用虚实结合的手法，使其视觉效果更加出色（图3-2）。为了这些，哥伦比亚公司不惜斥资1.15亿，建立了专门的制作室，请了上百名漫画家和电脑技师进行绘画和动画设计，而且还航拍了整个纽约和洛杉矶地形，用于影片背景设计的蓝本。但由于影片持有一种"未来没世论"的故事理念，故事本身陈旧老套，整体风格阴郁、苍凉且有浓厚的东方玄学色彩，所以影片并没有得到观众的认可，票房不尽如人意。《最终幻想》的失败证明：即使是动画片也要在剧本故事上下工夫。因为动画片除了要满足观众对另类视觉需求之外，还要满足其心理需求，所以就要求影片的故事必须要能够吸引他们。

图3-1　动画片《最终幻想》海报

目前，影视作品的剧本来源无外乎两种：改编和原创。改编名著或者传统题材比较常见，因为名著的故事早已为大家所认同，这样可以最大限度地降低风险，同时也能够提高影片的创作效率。例如迪士尼在1994年推出的被公认为传统二维动画巅峰之作的《狮子王》，故事的矛盾冲突取材于莎士比亚的名著《哈姆雷特》。而人物原型则是《圣经》旧约"出埃及记"中的摩西。在具体改编过程中，《狮子王》中的辛巴没有了哈姆雷特的怯懦和犹豫，人生经历则具有了摩西般的传奇，故事结尾也颠覆了《哈姆雷特》的悲剧样式，而以皆大欢喜结尾。《狮子王》对原著的改编不仅升华了原著的主题思想，迎合了观众的收视心理，而且最大限度地发挥了影视艺术和影视动画艺术的魅力。影片的剧本是相当出色的，尤其是剧本当中的台词部分非常优秀，为影片增添了很多精彩。如果有机会的话，可以直接看英文的原文，或者听它的原声英文对白，单词与句型不仅简单，而且还很生动。电影剧本的台词是非常难写的，尤其是动画剧本的台词，拿捏的分寸相当难，过于正式的对话给人印象古板；过于放松的对话又很难把握，容易失控。所以一部好的动画电影，台词非常重要（图3-3、图3-4）。

图3-2　动画片《最终幻想》截图

图3-3　沙祖、木法沙和刀疤

图3-4　沙祖和刀疤

虽然短短的几年时间，《狮子王》不再是"目前为止电影史上世界最卖座的动画电影"，但作为一部动画电影，它可以当仁不让地成为一部真正意义上的经典大作。无论历史如何变迁，它一定会像影片中说的一样"在天空遥望着我们"，活在我们的心目当中。这部影片以其活泼可爱的卡通形象、震撼人心的壮丽场景、感人至深的优美音乐，以及其所描述的爱情与责任的故事内容，深深地打动了许多人（图3-5）。

图3-5　《狮子王》中各个角色的卡通形象

迪士尼在1998年推出的《花木兰》（图3-6）则取材于中国传统的民间故事，与故事原型相比，影片更加形象、生动、有趣。《花木兰》被认为是一部激动人心、惊险且饱含幽默和真情的影片，虽然它让中国人的感情复杂，但它却是迪士尼最引以为豪的成就，导演只是依托了中国故事的衣钵向全世界的小朋友献上他们一贯的大礼——享受愉快的电影过程，相信再学究的老先生都不会和这部动画片过意不去，它实在是太讨巧了，小朋友们喜欢，还能怎么样呢？真的不是给上了年龄的人准备的。它的成功体现出了东西方文化的融合和文化全球化的趋势。

影片突破原著大胆加入有趣的角色小龙和小蟋蟀，博得满堂彩（图3-7）。从电影《狮子王》开始，这种插科打诨的角色成了迪士尼动画中最有特色的元素，在推动故事情节和逗笑上有时简直成了最重要的角色。这就是把经典交给迪士尼的好处，他们有各种各样的方法来阐释一个古老的故事，构建了一个和中国传统文化中完全不同的木兰世界。

图3-6　动画片《花木兰》海报　　　　　图3-7　动画片《花木兰》中的小蟋蟀

原创剧本也是一种重要的剧本来源，它需要剧作者充分发挥想象力，敏锐地抓住生活中转瞬即逝的灵感。例如皮克斯工作室制作、迪士尼公司于 1995 年发行的世界上第一部全电脑制作的三维动画长片《玩具总动员》（图 3-8、图 3-9），其创意就来源于导演约翰·拉塞特看到儿子玩玩具的情景；其中《玩具总动员1》严格地按照因果逻辑，以事情发展进程编织剧情。故事结果完整，起因、发展、高潮、结局、尾声，单线性的结构，一气呵成，却又不是简单的平铺直叙。每个大阶段都穿插着许多小波折，是典型的美国好莱坞"三分钟一小高潮，十分钟一大高潮"剧作理念的产物。《海底总动员》（图 3-10 和图 3-11）的故事来源于导演和编剧安德鲁·史坦顿对生活细节的积累，整部影片围绕亲情、成长、团结展开。

图3-8　《玩具总动员》海报

图3-9　《玩具总动员》角色造型

图3-10　《海底总动员》海报

图3-11　《海底总动员》中尼莫的好友们

《玩具总动员》和《海底总动员》的故事线索非常简单，但情节结构却跌宕起伏，丝丝入扣，出人意料的戏剧冲突给了观众极大的观赏愉悦。影片对细节的刻画和对人物的设计也都很好地抓住了观众的心理。

按照作用来分，剧本又可分为文学剧本和分镜头剧本。文学剧本重在交代故事发生的经过、场景、故事中的人物造型、对白以及片中的音乐、音响等。与纯文学作品的语言相比，剧本的语言要求简洁、形象、明确、具体。分镜头剧本则是在文学剧本的基础上用蒙太奇思维加工而成的画面，是影片实施拍摄和制作的蓝本。

3. 角色造型设计

角色造型设计是动画前期工作的重要一环。在常规的动画制作流程中，角色造型设计步骤主要是根据文字剧本创造出具体的角色形象，并将设计草图归纳整理出规范的造型本，供其他环节的动画制作人员参考（图3-12、图3-13）。

图3-12　我国第一部压线体育动画片《球嘎子》角色造型

图3-13　迪士尼《闪电狗》角色造型设计稿

影视动画中的角色造型设计是角色性格特征的外在表现，具体可包括外貌形象、衣着装扮、动作特点等。角色造型要有助于刻画人物形象，要注重发挥动画的特点，体现出动画应有的趣味性和娱乐性，同时也要与影片整体风格和创作理念相搭配。二维动画角色造型的优势和特点在于造型简洁明快，线条勾勒清晰流畅，非常易于对角色进行夸张变形，并以此达到影片的艺术性和趣味性，这也是二维动画受到儿童喜爱的重要原因。夸张变形的角色造型极

图3-14 刀疤和木法沙的形象对比

易与儿童的天真幻想产生共鸣,并极大地启发着他们的想象力。例如《狮子王》中的人物造型在兼顾动物原本特征的基础上进行了适当的夸张变形,并强化了人物个性的差异,注重了人物造型的对比(图3-14)。代表着正义和宽容的木法沙,它的鼻子和下巴宽厚端正,头部较大,鬃毛威武而飘逸,一副威严正义的王者风范(图3-15);刀疤的脸型瘦小、狭长,鼻子下巴尖细,黑色的眉毛上挑,黑色的鬃毛垂散,再加上眼角处符号性的大刀疤,有力地强化了其阴险狡诈的个性特点(图3-16);成年后的辛巴继承了木法沙的神态和相貌,大大的眼睛显示出年轻的锐气和帅气,金黄色的鬃毛一分为二,体现出一种温暖、善良的形象(图3-17)。

动画影片《喜羊羊与灰太狼之喜气羊羊过蛇年》(图3-18)羊羊的主要造型盔甲装,沿用了角色本身代表的颜色和符合角色性格的线条。设计上,在固有的特点中求突破,为了使角色看上去更加帅气有型,把羊羊的身体变得更修长,并且在鞋子和配饰的设计上也更加精美。而且每个角色的性格及特征都跟整个故事结构紧密地结合在一起,推动着剧情的发展;而神舟的原型则是参考中国古代建筑,内部设计沿用了现代扭蛋机的原理,再与现代高科技结合,悬浮的巨型机械臂和自动显示屏等,呈现出来的是充满科幻的感觉(图3-19)。再如中国的动画片《三个和尚》

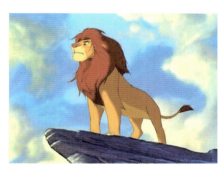

图3-15 木法沙的形象

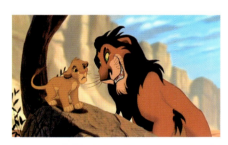

图3-16 刀疤的造型体现出角色的性格特点

图3-17 辛巴的形象英气之中充满帅气

图3-18 《喜羊羊与灰太狼之喜气羊羊过蛇年》中羊羊造型、表情、动作设计

图3-19 《喜羊羊与灰太狼之喜气羊羊过蛇年》中神舟的造型设计

图3-20 《三个和尚》人物造型注重了高、矮、胖、瘦的对比

（图3-20），角色造型简单明了，人物造型注重了高、矮、胖、瘦的对比，线条简洁流畅，形象幽默诙谐。一部动画片要成为经典，首先要有独特的人物形象造型，美国动画片《米老鼠和唐老鸭》之所以被代代相传，并成为一种文化的象征，很大程度上源自于此。

4．场景设计

场景设计是和造型设计同步进行的前期设计环节。设计人员通常会根据剧本绘制一些简单的场景气氛图或概念图，得到导演认可后，再进一步细致刻画剧本中所提及的重要场景和环境结构，最后再按照分镜头画面绘制准确详细的动画背景图。

比如，《喜羊羊与灰太狼之喜气羊羊过蛇年》的许多场景设计当中，首先要了解导演要什么类型、风格和种类的场景，这是重要的一步，然后每一步工作，都要围绕着这个中心去设计。如狼堡战舰（图3-21）在开始设计之前，就需要知道有什么功能，谁使用，有什么剧情，并且需要大量相关战舰的资料作为设计的参考基础。

场景设计包括平面坐标图、立体鸟瞰图、景物结构分解图等。先描绘出场景的结构图、主机位和局部细节，同时要考虑各种特殊效果和不同影调之间质感、灯光、雾效等动画元素相互之间的协调关系。如果动画需要用图解的手法来表现，可以多采用散点透视的原则来实现，需要注意的是视觉元素的构成和整体色彩的运用以及基本视觉元素点、线、面的组合使用。如果动画需要用大场面的表现手法，通常采用弧形的地平线设计，往往能使场景显得更有张力，因为弧度能使

场景看起来具有更大的力量和气势;另外运用大仰角的透视原理,通过镜头的拉动由远及近或通过参照物的运动配合,也可以体现出大场景的效果。控制、约束影片的整体美术风格,为故事板叙事的合理性提供保障。

图3-21 动画片《喜羊羊与灰太狼之喜气洋洋过蛇年》场景设计图

个人在创作动画片时,有时场景设计步骤与背景图绘制是同时进行的。在不影响最终成片效果的前提下,有时也会使用场景效果图直接当做动画背景图。

5. 动画分镜头(故事板)

动画片在拍摄之前,通常导演要根据剧本绘制出类似连环画的故事草图,将剧本描述的动作表现出来,这就是动画的分镜头绘图剧本,也叫故事板。分镜头是动画片所特有的一种剧本形式。它是根据文学剧本,通过画面和文字示意来表达剧情的,是动画制作过程中的作战计划,是文字剧本详细、具体的画面表述。一部影片由若干分镜头组成。在绘制各个分镜头时,要把镜头中内容的镜头编号、时间长度、场景编号、画面动作说明、台词、摄影要求、画面的连接方式等配以相应的说明。分镜头一般要求一个镜头绘制一个画面。有时,也有一个镜头需要由多个画面表述的情况(图 3-22)。如果在一个镜头中场面调度或机位变化很大的情况下,也可以把一个镜头分出多个画面来表现。

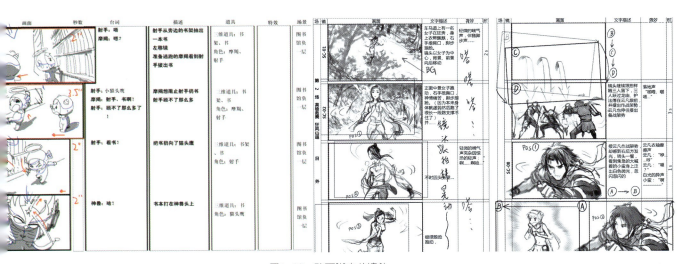

图3-22 动画脚本分镜头

分镜头包含的信息有：镜号、镜头长度、镜头场景、拍摄要求（镜头运动、镜头的衔接）、画面内的动作信息、人物台词、音乐、动作效果声音等。

3.1.2 中期

1. 设计稿

分镜头之后是设计稿，设计稿也可以看作是放大的分镜头，它的张数与分镜头一样。目的是满足原画师与背景师需要的画面信息。如果没有设计稿，原画与背景将没有参照，导致画面角色的活动与背景分离。设计稿是连接背景绘制人员和原画师的最为关键的桥梁。

2. 原、动画师的工作

（1）原画师的工作

原画师的工作：是根据分镜头的要求，在设计稿的基础上，把静态的画面变成动态的画面。但在整个运动画面的绘制中，原画师只负责动作的起止和转折的那部分关键画面，并把握动作的时间长度与节奏。时间长度与节奏的控制是通过画面的时间、标出轨目、画幅分层、填写摄影表等具体环节表现的。原画师一般画两张原画，然后在原画的旁边画上一个轨目和标尺，这样动画师就可以按照标尺的指示加入具有节奏变化的过渡性画面。

（2）动画师的工作

动画师负责按照原画师的原画稿所规定的动作范围、要求在透图台上补足原画间的中间过程，即完成原画与原画之间的过渡画面。如图3-23所示，原画师绘制①和⑦动作状态，而动画师则需要绘制②至⑥所有动作状态。

图3-23　动作状态设置

（3）摄影表

摄影表是记录动画片一个镜头中动作时间的表格。通常由原画师或是原画执行导演来编写。传统动画片的制作工艺，是把动画画稿放在摄影机下面的平台上，摄影机被安置在可以上下滑动的金属杆上，镜头朝下拍摄画稿。摄影师按照摄影表的编排，把画在赛璐珞片上的画稿一张一张地拍摄下来。摄影表是以镜头为单位，内容包括镜头号、规格、长度、每张画面的格数、分层、拍摄要求、台词等。现在大多数动画片已经不用摄影机拍摄，而采用电脑合成，所以也有人把"动画摄影表"叫做"动画时间表"或"二维动画摄影表"。一般背景层为所有层的最底层，A层（或1层）为动画的最底层，层数没有限制。有些二维动画软件最多可分100多层（图3-24）。

图3-24 动画短片《伟大的猎人》摄影表

3. 描线

原、动画师在绘制动作图时，线条通常会比较随性，甚至会出现角色形象"跑形"的现象，这样的图稿不能直接用于最后的成片，需要将线条、造型等进行调整归纳，用彩色铅笔标出阴影线边缘等，这一步骤被称为描线。描线时要求画面清洁，线条流畅规整，粗细均匀，保持造型统一等。描线虽然烦琐，但在一部动画片的制作流程中，将会直接影响成片的画面效果（图3-25）。

图3-25 描线

4. 上色

动作图全部完成后，要根据造型设计时的色指定图在专业动画软件中填涂颜色。这一步骤要确保色彩与色指定图标注的色彩准确一致，完成每张线稿的上色工作后，要认真检查，避免出现漏色、错色的现象（图3-26）。

图3-26 上色

3.1.3 后期

动画画面基本完成后，便进入后期制作阶段。首先要根据分镜头剧本的要求，在专业动画软件中将角色动画和背景图拼合在同一画面中，使动画画面完整。然后在后期特效软件中为动画画面增加光影、音乐等特殊效果并加以剪辑输出。

图3-27 《幽灵公主》中的视觉特效

图3-28 《冰河世纪》中冰川视觉特效

图3-29 汤姆·汉克斯

图3-30 蒂姆·艾伦

1. 合成

合成的职责是将背景、前景、动画等各层以及特效结合在一起，构成一个完整的视听效果。在影视作品尤其是影视动画中，我们经常会看到一些美轮美奂、魔幻迷离的视觉特效，它们丰富了影视的表现性和造型性，使影片更具观赏价值（图3-27）。特效的产生离不开影视合成，合成是对素材进行艺术性的组合与加工，使之在视觉上有所改变，符合创作意图或形成新的影像，这种加工不但是影像本身的改变，而且是视觉空间意义上的改变。早期的传统胶片后期阶段，剪辑和合成是分离的，剪辑在剪辑台上进行，合成是在特技摄影台上或者在洗片、印片的过程中进行。而在当今的数字化时代，剪辑和合成往往被安排在一个系统中，并且经常交叉进行。例如，一段素材先进行粗剪，然后进行特技合成，合成结束后编入片子进行精剪。数字化影像合成技术给我们制造出了更为神奇的世界。

影视后期合成是一门艺术，也是一种技术，它需要强大的软件和硬件的支持，目前比较常用的后期特效系统软件包括 Discreet Inferno、Smoke SD/Smoke HD、Discreet Combustion、Shake、Jaleo 非线性特技合成系统、Avid DS 非线性特技合成系统、Final Cut 苹果非线性特技合成系统等等。蓝天工作室推出的《冰河世纪》所带给我们的晶莹剔透的冰川视觉效果就出自 Shake 之手（图3-28）。

数字化平台给了艺术家更为广阔的创作空间，从运用数字合成技术的影院大片到全三维制作的动画片；从运用影像修复技术完成的经典老片到高清晰电视和数字电影的普及，数字影像已经遍布了我们的生活，它们使影视艺术散发出了更为迷人的魅力。

2. 配音、混音

动画片的配音与其他影视片的配音有所不同，为方便对角色的口型和神态进行调整，动画片一般采用前期配音的方式。配音是对动画角色的"二次塑造"，配音效果的好坏直接决定角色是否生动传神，能否深入人心。配音是一种表演，动画史上的诸多经典声音给人们留下了深刻的印象。今天，美国动画对明星嗓子的依赖性越来越明显，几乎每一部影片当中都有明星倾力配音。例如《玩具总动员》中，奥斯卡影帝汤姆·汉克斯（图3-29）和蒂姆·艾伦（图3-30）分别为胡迪和巴斯光年

配音（图3-31），他们绘声绘色的声音令动画角色各具特色、神气活现。与好莱坞明星们的精彩表演形成对比的是我们的中文配音常常相形见绌，丝毫找不到角色应有的感觉。例如最近上映的《汽车总动员》，中文配音沉闷乏味，完全没有表现出角色的灵气。

动画片中的音乐、音响则要通过混音合成来完成。音乐包括主题歌、插曲、片尾曲等，音乐的节奏旋律和歌词要符合影片的主旨。创作者为了能让观众享受最好的电影配乐，一般要聘请音乐名家来创作，并由一流的交响乐团来演奏。而音响就是各种效果的声音，像风声、雨声、开门声、走路声、爆炸声还有挥出拳头的声音等。把这些声音和画面合成在一起之后，再请冲印公司冲出有画面也有声音的正式拷贝。音乐音响是烘托影片气氛的重要法宝。《狮子王》凭借感人至深的优美音乐荣获1995年第67届奥斯卡最佳电影配乐和最佳电影原创歌曲两项大奖。开场的《生生不息》用豪放嘹亮的嗓音加上非洲土语的和声，表现了大自然与万物的生生不息，展现了广阔草原上所蕴含的强大生命力。

图3-31　胡迪和巴斯光年

3. 剪辑、输出

影视动画作为影视艺术的一种形式，要在剪辑台上完成二次创作，要用影视蒙太奇手段来组织时空，完成叙事。随着数字媒体技术的演进，传统的用剪刀剪接胶片的方式已经被计算机非线性编辑所取代。非线性编辑不但使剪辑变得灵活自如，而且丰富了剪辑手段，丰富了影视动画的时空串联方式。与其他影视作品一样，影视动画的剪辑要恰当地选择剪辑点，要保证镜头组接的逻辑性和主体动作的连贯性。镜头组接的节奏要与影片的情绪节奏保持一致，时空转换要自然，叙事结构要清晰。例如影片《狮子王》中交代辛巴长大的过程就突破了传统的镜头剪辑方式，镜头横移跟着辛巴、彭彭和丁满悠闲的向前走动，伴随着舒缓的音乐，辛巴的外貌开始慢慢变化，实现了由少年到青年的转变（图3-32）。整个镜头一气呵成，既保持了

图3-32　伴随着舒缓的音乐，辛巴的外貌开始慢慢变化

节奏和情绪上的一致性，又巧妙地实现了时空的转换。剪辑的实质就是用蒙太奇思维来讲故事，通过剪辑使原本杂乱的素材变得条理清晰，并能通过画面之间的组合产生"1+1>2"的观赏效果，这也就是蒙太奇的最大魔力。剪辑又分粗剪和精剪，粗剪的目的在于把繁多的素材按照叙事结构连接起来，形成一个完整的样片，便于导演对片子做出修改和调整，样片通过之后再进行后期合成，最后进行精剪成片。

3.2 三维动画制作流程

三维动画的制作流程和二维动画制作流程的区别主要在于中期的制作部分，前期和后期基本相似。制作前期需要完成的工作包括：文字剧本编创、造型、场景设计、分镜头剧本的创作。制作中期阶段的工作包括：建模（建造角色和场景的三维模型）、展UV（把立体的模型表面展开）、绘制贴图材质、贴材质、制作表情库、绑骨骼、刷权重、设置控制器、设计动作动画、驾机位、渲染 Laout（分镜头的镜头语言，相当于动态设计稿）、布灯光、粒子特效、做布料动力学、渲染系列图片。后期制作的任务主要是剪接（编辑）、声音以及影片的输出等。

3.2.1 前期

二维动画与三维动画虽然在制作手法上存在很大差异，但动画的前期工作却基本一致。文字剧本、造型、场景设计、分镜头等设计步骤在创作三维动画时缺一不可。但由于二维动画和三维动画的制作手段不同，最终呈现的效果不同，在前期准备时要特别注意三维动画的特点，有针对性地突出三维动画的优势。比如在创作文字剧本时可以适当增加场面描写的比例，设计造型时可以更突出角色的结构特征，设计场景时多设计大场景，分镜头多增加镜头调度等。

3.2.2 中期

与二维动画相比，三维动画需要更高的技术支持。最初的手工制作模型，然后逐格拍摄的制作方法严格来说并不是真正意义上的三维动画艺术。例如中国早期的动画片《崂山道士》等都是用这种方法制作的，人物角色动作机械僵硬，缺乏弹性和流畅性，角色表情单调，缺乏神采，不利于刻画人物的心理活动，场景设计也过于简单粗糙，没有质感。而计算机三维动画的出现则使三维动画真正散发出了光彩，以 Maya、3ds Max 为代表的三维制作软件给了人们前所未有的视觉感受，动画角色获得了新的生命。三维动画制作流程中的很多环节例如剧本创作、配音、混音、剪辑、输出等与二维动画的规律相同。本小节只介绍三维动画特有的几个主要制作流程。

1. 建模

建模是三维动画的专有名词。建模的作用在于对角色、道具和场景进行形状设计，为赋予材质做准备。建模主要包括角色模型和场景模型。

（1）角色模型。

根据造型设计图在三维软件中制作角色模型。这需要设计人员花费很大心血，因为角色三维模型的质量直接关系到未来动画作品的完成质量。高质量的角色模型会为后面一系列工作打下坚实的基础（图3-33、图3-34）。

建模需要极强的想象力，要把场景中的物体设计得巧妙、生动、有趣，达到真正的来源于

图3-33 利用3ds Max建模

图3-34 利用Maya建模

生活、高于生活。要对现实生活中的一切进行提炼、归纳、总结，进而做出夸张和变形，以彰显动画的特点所在。例如《海底总动员》中各种海底生物的造型无不栩栩如生，特点鲜明；《汽车总动员》中各种汽车的造型也都形态各异，趣味横生（图3-35）。同时，建模又是一项非常艰苦的工作，《玩具总动员》中共有76个角色，366个对象，主角安迪共有12384根头发，这都需要建模师的精雕细刻。同时，建模又是一项复杂的工作，每一个形体的建立都要仔细揣摩，有时还要向相关学者讨教专业方面的问题。《海底总动员》的建模师就曾专门聆听过鱼类学家讲课，甚至研究过鱼是否有眉毛和面部肌肉分布。三维动画虽然能够准确模拟现实中的场景，但如果做到百分之百的真实也就失去了任何意义，正如照相对于绘画的影响一样，画得再逼真也不如照相来得真实。三维动画的优势仍然在于对角色的夸张提炼，只有夸张的造型才会得到观众的认可。例如梦工厂出品的《小鸡快跑》（图3-36）和《怪物史莱克》（图3-37），影片中鸡和怪物的造型都是现实中没有的，而正是这些怪诞的造型使观众感受到了动画的乐趣。而中国制作的首部三维动画大片《魔比斯环》之所以票房不佳，除了制作技术和剧作方面的原因之外，造型过于逼真缺乏新意也是原因之一，这一切都与建模有着很大的关系。

图3-35 《汽车总动员》中各种汽车的造型

图3-36 影片《小鸡快跑》中鸡的造型

图3-37 影片《怪物史莱克》中怪物的造型

三维动画中，角色造型除了造型本身要有特点之外，还要有角色应有的神韵和动作特点。通过有个性的表情和人物动作，要能够体现人物的个性和行为特征。

《海底总动员》中的尼莫是一条没有手和腿的鱼，虽然它没有像传统角色一样的肢体，但可以在它的脸部表情和游泳的动态上做文章。影片中尼莫闪烁的眼睛和顽皮的表情显示出了它的勇敢和好奇，尼莫形象逼真的动态让人们相信它就是一条会说话的鱼（图3-38、图3-39）。

图3-38　小丑鱼马林夫妇的造型

图3-39　尼莫游泳时的面部特征

《玩具总动员》中胡迪的举手投足也显示了它心理不断变化的过程，胡迪直接而明确的喜怒哀乐也让人们感受到他是一个单纯而善良的人（图3-40）。角色造型设计的好坏，将直接影响观众对故事和人物形象的感受，这一点对三维动画更为重要。由于三维动画是对现实世界的逼真模拟，因此角色造型要从现实生活中寻找原型，但三维动画也是动画，对角色的要求跟二维动画一样，要注重发挥动画抽象夸张的优势，对现实的一比一的模仿，再逼真也终归是模仿。例如影片《最终幻想》，尽管在CG技术上无懈可击，人物造型逼真绚丽（图3-41），但最终的票房却不尽如人意。同样，号称中国第一部三维动画大片的《魔比斯环》也存在上述的问题，角色造型设计既没有造型特点，也没有民族特点，因此导致了影片流于泛泛。

而蓝天工作室的《冰河世纪》中的角色造型却在试图运用一种漫画特点，以富有趣味的夸张变形来营造了一种奇巧的美术风格：长毛象的头部极度夸张，鼻子异常粗壮，两只小眼睛嵌在鼻子两边，怪异的象牙使得整个形象滑稽可笑；小松鼠的嘴巴尖利而狭小，眼珠瞪起来几乎要挤出

图3-40　《玩具总动员》中胡迪的造型

图3-41　《最终幻想》的人物造型逼真绚丽

眼眶……这些造型在很多欧洲式的漫画中经常看到，但经过三维技术的塑造，立刻创造出了一种另类的美感，与迪士尼的风格形成了巨大的对比，因而取得了很好的票房成绩（图3-42）。

图3-42 《冰河世纪》中的松鼠与长毛象的形象极度夸张

（2）场景模型。

根据场景设计图在三维软件中制作场景模型。搭建三维场景时要同时考虑结构、材质、光线、摄影机位置等因素，它是打造一个环境空间的过程（图3-43）。

图3-43 利用3ds Max完成的游戏场景建模

三维动画中的场景是故事展开的环境，需要创作者发挥想象力将故事放在特定的环境当中，一方面渲染气氛，另一方面也可以推动故事情节的发展。场景设计要考虑到前景和背景的相互协调，前景最好要有一些遮挡，这样才会与背景之间有层次感（图3-44）。三维动画中前后景还存在互相转换的可能，因此要注意场景的连续性和完整性。除此之外，场景设计最重要的功能是为导演进行镜头调度、运动主体调度、视点视距以及视角选择提供参考，还要给导演提供构图、透视关系、光影变化和空间想象的依据（图3-45）。例如蓝天工作室制作的《冰河世纪》将故事放在了史前的冰河时代，场景风格强调简单硬气的线条，画面整洁干净，完全契合冰河时代以冰为主的时代特征，在色调上以白色和蓝色等冷色调为主，有效地营造出了一个晶莹剔透的冰川世界（图3-46）。蓝天工作室借助Shake软件的强大功能，将3D电脑特效运用到了出神入化的境界，影片中巨大的冰块和惊险刺激的悬念形成了一种独特的视觉美感。与之相反，《魔比斯环》尽管投资巨大，但在场景设计上过分模仿美国电影，与《指环王》的场景如出一辙，缺乏新意，很难给观众留下深刻的印象。

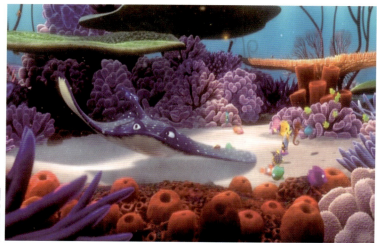

图3-44　《海底总动员》尼莫上学途中看到的场景

图3-45　《玩具总动员》中的场景

图3-46 《冰河世纪》中的场景

2. 灯光、材质贴图

三维动画之所以能够模拟现实世界,其中重要的原因是它的灯光和材质的运用。恰当地运用灯光可以使场景具有立体感和空间感,容易使观众身临其境,并产生共鸣。灯光形成的明暗变化还有助于还原真实感,烘托环境气氛,塑造人物形象(图3-47)。灯光在设计运用时要有一个完整的效果设计,要注意光线的方向、强度、冷暖色调等因素。一般而言,在远景和全景镜头中要注重光源的高度、明暗比例和投影方向;近景和特写镜头要注重光线的明暗分布、光的反差和亮度对比。灯光的运用一定要有风格,如《冰河世纪》当中灯光的运用极大地强化了冰川的晶莹和雄伟。《海底总动员》中灯光的明暗交替也有效地渲染了海底世界的神秘(图3-48)。同时,灯光与环境色彩还可以揭示出人物不同时期的心理状态;《小鸡快跑》中灯光的运用使人物的行为变得更加阴暗,剧情更加惊险。

图3-47 《虫虫特工队》中的灯光设计

材质的使用可以让影片中的人物体现出应有的质感,这也是三维动画相对于二维动画最大的优势(图3-49)。物体有了质感才会更加逼真。例如《小鸡快跑》当中的铁栅栏和木鸡舍,铁的锈迹斑斑和木头的古旧纹理,直观看来与现实生活中别无二致;《海底总动员》当中对水质感的处理就达到了当今三维动画制作领域的最高水准,因为水质感的处理向来为各大影视公司所头疼,《海底总动员》逼真的材质和泡沫、水圈、海草一起构成了海底世界汹涌起伏的动态景象。

图3-48 《海底总动员》中灯光的运用使得海底世界更加美丽神秘

图3-49 《玩具总动员》中灯光和材质的运用让人物更加立体逼真

课后练习

1. 以自己熟悉的生活情节为故事线索编写一个故事,并将其改编成动画脚本或漫画本。
2. 将脚本其中的主要角色设计出完整的卡通形象或连续画面。
3. 为该脚本设计两个场景草图,然后利用电脑绘制完成图。

第4章 动画题材选择赏析

本章要点

商业动画片与独立动画短片题材选择的差异性。

教学要求

1. 了解商业动画长片的题材类型。
2. 了解独立动画短片的题材种类。

本章引言

动画历史已近百年，百年间，天上地下，过往将来，情爱仇杀……动画片已经演绎了我们所能设想的全部题材。

4.1 商业动画的爱情与冒险题材

从第一部动画长片《白雪公主》至今,迪士尼以几乎每年一部的速度产出着影院动画大片,《木偶奇遇记》《灰姑娘》《爱丽丝梦游仙境》《睡美人》《小美人鱼》《美女与野兽》《阿拉丁》《狮子王》《钟楼怪人》《玩具总动员》《花木兰》《皇帝的新装》《三个火枪手》《大力神》,等等。迪士尼的这些故事有的取自童话故事,有的取自经典文学著作和戏剧,有的来自于神话故事、中国的乐府古诗或者阿拉伯传统故事。好莱坞其他片场亦然,梦工厂载誉无数的《埃及王子》出自《圣经》故事《出埃及记》。

好莱坞的动画题材当然不止于经典著作的改编,剧中人物也不尽是神祇、英雄、王子、公主,尤其近年来,众多的原创剧本涉及了许多平凡人或动物的生活世界。例如:迪士尼的《虫虫危机》《海底总动员》《WALL E》《飞屋环游记》(图4-1)《豚鼠特工队》(图4-2)等;华纳的《终极细胞战》(图4-3)、《别惹蚂蚁》《快乐的大脚》等;梦工厂的《小鸡快跑》《马达加斯加》(图4-4)、《功夫小熊猫》(图4-5)、《疯狂原始人》(图4-6)等。

图4-1 《飞屋环游记》一个想兑现对亡妻承诺的老人和一个小胖子的旅行

图4-2 《豚鼠特工队》几只误以为自己有特异能力的豚鼠

图4-3 《终极细胞战》一个白细胞和一粒抗生素战胜一个超级病毒的故事

图4-4 《马达加斯加》几只溜出动物园的动物,相当于几个出国的土鳖

图4-5 《功夫熊猫》如果去探索熊猫大侠的内心,就是吃货一枚

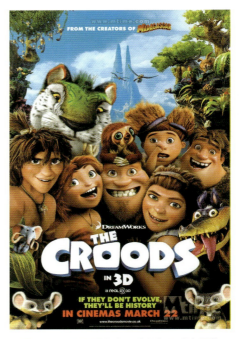
图4-6 《疯狂原始人》连火都还没会用的一家人,只为一口食物疲于奔命

《四眼天鸡》

清洗店里打工的"奥斯卡"(《鲨鱼故事》),跟单亲父亲相处不很融洽的"Nemo"(《海底总动员》),戴一副大眼镜但个子总长不大的小鸡"玛德"(《四眼天鸡》),一个即将被丢弃的玩具人偶(《玩具总动员》),一只总爱奇思怪想的蚂蚁(《虫虫危机》)(图4-7),一群想逃离养殖场的鸡(《小鸡快跑》)(图4-8)。好莱坞动画导演的眼光审时度势地越来越关注于平凡的人物。

但我们说,好莱坞终究是好莱坞,平凡人也必须做出不平凡的事来。在好莱坞的电影体制里,如果没有一波三折、惊险刺激的情节是无法保障票房的。所以,奥斯卡要卷进鲨鱼黑帮的大干戈,Nemo要经历跟爸爸几乎死别的生离(图4-9),一个年迈的鳏夫要让他的木屋像飞艇一般去冒险(图4-1)。

同时,几乎是全部的商业动画,其中都要贯穿男女主角的感情线。奥斯卡在两只女性鱼之间摇摆不定,Nemo的单亲爸爸在寻子过程中要发展起与女伴的情愫(图4-10),就连我国的商业动画大片《宝莲灯》也不惜在尚处幼年的沉香和嘎妹之间安排下无数感情的伏笔。

数十年来,好莱坞动画作品不下数百,情节主线不外两条——爱情与冒险。或者单纯的爱情故事,或者神奇的冒险经历,更多时候是两条主线相互穿插,几乎再没有超出这个范畴。

"爱情"是亘古不变的感情主题,"冒险"是百试不爽的情节兴奋点,两者糅合一处,更是所向披靡,赚得观众无数关注。有时会觉得不可想象,这样的情节演绎了几十年,依然长盛不衰。其实可以理解,如同玩电子游戏,分明是雷同的环节,可是打了一关又一关,不厌其烦,通关之后还要再来一盘。游戏过程中,脑力的消耗产生智力发现的喜悦,又因情境的熟悉,将消耗限定在能够承受的范围,于是产生了张弛有度的游戏快感。所以说"重复"也是一种乐趣的来源。

图4-7 《虫虫危机》中飞力离开蚁群要去实现一个更离奇的设想

图4-8 《小鸡快跑》中的养鸡场里壁垒森严,宛如一所集中营

图4-9 《海底总动员》中离开家的尼莫遭遇的是生死的大危机

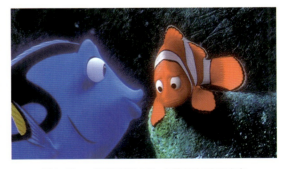

图4-10 《海底总动员》中马林在寻子途中遇到健忘的多莉

4.2 商业动画的超级剧情与凡人小事

说起日本这个全世界"最矛盾"的民族，矛盾性体现在了一切方面，包括动画创作的题材选择。日本动画最突出的两类题材，一是在宏大时空架构中完成惊天伟业的超级剧情，一是俯身关注身边一点一滴的凡人小事。视野反差如此巨大的两类题材，在日本动画里并行不悖，各放异彩。

公元 2199 年，地球因遭到神秘行星加米拉斯的攻击而濒临灭亡的危机。游星炸弹所释放出的放射能污染了地球表面，人类不得已只能逃到地底层苟且偷生，连最终希望的地球防卫军宇宙舰队，也在冥王星战役中惨遭全灭。正当人类陷入绝望之际，远在 14 万 8 千光年外的伊斯坎达尔星却为地球带来了希望。它配备了"波动引擎"的大和号正缓缓地启动，即将展开一场来回 29 万 6 千光年的浩瀚旅途……这是 1974 年开播的《宇宙战舰大和号》（图 4-11）的故事设定。日本动画史上第一部超级剧情片拉开帷幕，其后日本动画的"超级剧情"设置层出不穷，高潮迭起。《沤虹宇宙战舰》《永远的大和号》，以及《宇宙战舰完结篇》《银河铁道 999》《新世纪福音战士》（图 4-12）《一千年女王》《机动战士》……这种无限宏大的时空背景，无比伟大的拯救使命，也许正是大和民族性格深处的"武士道"精神的必然选择吧。

图 4-11 《宇宙战舰完结篇》以宇宙为背景的超级剧情鼻祖

图 4-12 《新世纪福音战士》超级剧情与内心探索成就的巅峰之作

同时，日本作者也提供了将视角俯到最低微的另一类动画，《龙猫》（图 4-13）和同年推出的《萤火虫之墓》（图 4-14），一清新一沉重，一喜一悲，但这一年吉卜力的视角都关注了最平常甚至卑微的生命个体。其后吉卜力又推出了多部选材平淡甚至细琐的作品，如《回忆点点滴滴》（图 4-15）、《我的邻居山田君》（图 4-16）等等，前者故事讲的是 27 岁的东京女子妙子在去乡下度假的日子里，不断地回忆起小学五年级的自己，伴着愉快而忙碌的乡村时间，最终找到属于自己的生活。没有大起大落的情节，但是却能够紧紧地抓住观众的心；后者讲的是山田一家人的故事，这个日本传统的家庭有着平凡的生活：上班族的父亲，做家庭主妇的母亲，作为长辈的姥姥，孩子是兄妹两个。就是这样千千万万个普通的家庭，过着普通的生活，构成了整个社会。但是如果你仔

图 4-13 《龙猫》中小月和小美的身影总是紧紧相伴，举手投足的细节流露着姐妹情深

图4-14 《萤火虫之墓》中,在离乱艰难里,一个年纪不大的哥哥能为妹妹做的已经不能更多

图4-15 《回忆点点滴滴》中27岁的妙子不断地回忆起小学五年级的自己

图4-16 《我的邻居山田君》中一朵朵奇葩聚成相亲相爱的一家人

图4-17 《蜡笔小新》中小新和爸爸妈妈在一起以及小新自己玩耍的情景

细地去发掘,也能从中发现无数的温馨、欢乐、忧伤和痛苦。这些作品无一不是将生活中细细碎碎的情景放大来看,从一个个小故事中体会到生活的真谛,见证出生命的美丽与尊贵。

作为日本动画产业中数量更广大的OVA或电视剧版,也有着许多平常家居故事,其中有中国观众耳熟能详的《樱桃小丸子》《蜡笔小新》(图4-17)和《哆啦A梦》(图4-18)。"双叶幼稚园向日葵小班的野原新之助"养着一条叫小白的弃犬,跟爸爸妈妈住在还有三十二年房贷的家里,最爱吃小熊饼干,最爱看《动感超人》,常常跳"大象舞";所遇见的不外乎是幼稚园同学、爸爸的同事、妈妈的朋友、邻居姐姐和若干推销员甲售货员乙;所经历的事不外乎是陪妈妈去美发店、蹲书店打发时间、探望生病的小朋友、同隔壁班同学做游戏;跟爸爸妈妈赏花,弄丢了便当都算得起大事一桩。

图4-18 《哆啦A梦》中的"哆啦A梦"口袋里装着无穷无尽的新奇玩意儿

《哆啦A梦》的小小口袋里装着无穷无尽来自未来世纪的新奇玩意：时光穿梭抽屉、地点转换仪、可以预见未来形象的照相机、能够追拍过去事件的仪器、会自己答题的铅笔、能随身携带的飞行器……然而，这无数少年观众睡里梦里也挥散不去的稀奇玩具，从来不会落进野心勃勃的恶人手里。大雄等等一些小朋友，对这些仪器的功能开发不外乎是对付街角的恶狗，看看未来的女朋友，帮爸爸找找丢失的钱夹，或者偶尔在晚起并且堵车的早上及时赶到公司……

以《攻壳机动队》名动天下的日本导演押井守，在谈及当今日本动画时坦言：不必动不动就是拯救世界这样的宏大主题。寻常生活的人，哪里来那么多生死攸关的利害冲突，世界不是悬于一缕发丝的千钧重石，也没有那么多的孤胆超人，左手擎起摇摇欲坠的地球，右手还将脱轨的行星拨乱反正。

高潮迭起的戏剧性冲突是吸引观众的一大法宝。为了广大的观众，好莱坞将这样程式化了的戏剧结构烂熟于胸，化作了创作的自觉。然而在这里，我们可以看出，不必曲折起伏的情节，不必毁灭或挽救的壮大场面，不必与生俱来或迫不得已的英雄使命。平凡生活里的点点滴滴就足以扣动人心，而如何在平淡无奇的生活里见出生活的真味，是日本动画的一大过人之处，值得国内的动画作者揣摩玩味。

站在街边看一只蚂蚁和趴在地上看到的情景是不一样的，将这只蚂蚁放到显微镜下，更会惊叹造物的神奇。动画中极尽细腻刻画的真实场景，正是现实生活放大在显微镜下的别样风貌。

观众通常会察觉韩国动画鲜明的"日本气息"，不必说非"日本国"制作出"日本味"的动画就丧失了民族气节或者辱没了祖先，做不出好动画才是更要命的事。《五岁庵》之后，韩国动画又有了《哆基朴的天空》。这部30分钟的作品，以最浅显平白的方式，记录了平凡不过的生活，却是真真正正地充满东方哲思意味。

村庄的路边是唯一的场景，主角就出现在这里，从此没有离开。角色们陆续登场，一堆田里的泥土，一只找东西吃的麻雀，一队由妈妈带领的小鸡，一片被风吹过的落叶，一棵蒲公英的幼苗，而我们的主角，是一坨小小的"狗大便"！这个落在路边的狗大便，懵懂无知，惊喜地初见这个世界，可是很快被邻居泥巴告知自己是大便，还是大便里最糟糕的狗大便，既不能给麻雀当早餐，也没资格给小鸡填肚子。泥巴都被拾回田里种庄稼去了，狗大便伤心失望地知道，自己是世界上最没有用处的东西。可是有一天身边长出一棵蒲公英的嫩芽，需要营养才能长大，狗大便就努力努力地滋养她，当自己慢慢消失的时候，蒲公英终于开出了

花（图 4-19 至图 4-24）。

这部作品被最广大的观众解读为"韩国最优秀的励志动画"，永远不要放弃希望，即使是资质最糟的小朋友也不要放弃啊，你可能做不了电视明星，可能拿不到大学文凭，甚至可能连生活自理能力都没有，但是"上帝不会无缘无故创造你，他一定会为你做妥善的安排。"

不论其他，我们首先要惊叹于作者把视角放得这样低！当好莱坞忧心忡忡地考虑要把整个超人家族聚在一起才能吸引口味已经挑剔无比的观众时，韩国的动画作者却满怀热情孜孜不倦地在塑造一坨"狗大便"！

很遗憾这样的品格立意没有在国产动画中见识到，韩国人不仅把孔子当作了自己的先人，一定也知道庄子，知道在两千年前，庄子说"道在屎溺"参见《庄子·知北游》：

东郭子问于庄子曰："所谓道,恶乎在?"庄子曰："无所不在。"东郭子曰："期而后可。"庄子曰："在蝼蚁。"曰："何其下邪?"曰："在稊稗。"曰："何其愈下邪?"曰："在瓦甓。"曰："何其愈甚邪?"曰："在屎溺。"东郭子不应。

图4-21 狗大便被告知自己连给小鸡填肚子的资格都没有

图4-22 百无一用的狗大便只好寂寞地等待着

图4-23 这株蒲公英出现了：她需要狗大便的帮助

图4-19 《哆基朴的天空》中，村庄的路边是故事的唯一场景

图4-20 这个婴孩般充满稚气的角色，是故事的主角狗大便

图4-24 当狗大便消失的时候，蒲公英开出美丽的花

所谓道,至高至大,造化大千,恩养万物,道在哪?庄子算得是循循善诱的老师,告诉你说,细小纤微如蚂蚁稗草,包含有道;粗劣卑下如瓦甓,包含有道。化生万物的道,自然也真真切切地内含在自然自在的一切造物之中,即使卑下如屎溺。或者这样说:由大道来看,不论屎溺瓦甓,或者贵如珠玉,浩若天宇,全无差别。

为什么宫崎骏等人能将平凡世界描画到如此扣动人心,因为他们知道,关于生活的点点滴滴,哪怕细致卑微之极,也值得深深体味,久久记取。不必是拯救地球这样的命题,正是最平凡细微的生活里,饱含着生命的真谛。这也恰是日本独特的"物哀"精神的一种体现,关于这一点将在后面的章节继续论述。

4.3 独立动画选材的一沙一叶

相比好莱坞与日本动画,欧洲动画制作的整个过程更加自由而松散。欧洲独立动画源远流长,有着广泛的独立制作人群。"独立"是一把双刃剑,一面使欧洲艺术动画没有机会像迪士尼一样被引入主流动画市场;另一方面,因为作者独立而自由的创作状态,保留了多么难能可贵的个体意识。

《动物悟语》(图4-25)、《猫回家》《弃婴》《特别邮件》《探戈》《技术的威胁》《平衡》《苍蝇》……历数所见的欧洲动画作品,题材宽泛到匪夷所思。《库尔科内兹战役》可以描述一场基辅统一斯拉瓦地区的宏大战争;《希腊悲剧》(图4-26)描画了古典艺术的当代命运,探讨经典的何去何从;布鲁诺·波塞托的一部《蝗虫》(图4-27)寥寥数笔勾画了人类对地球的蚕食鲸吞,9分钟的片长上演了人类从蒙昧时期到开化时代的所有"文明"进程。作者以如此短小的动画载体,用最简练而绝妙之笔,诠释了一个深沉宏大的主题。

图4-25 《动物悟语》动物园里的动物,面对镜头侃侃而谈

图4-26 《希腊悲剧》凡·乔丹以只有希腊作者才有的自豪与自省反思艺术的"经典与传统

图4-27 《蝗虫》中人类从蒙昧时期到开化时代的所有"文明"进程

俄罗斯动画《门》，所有的场景只是一座颓废的小楼，所有的情节只围绕一扇从来打不开或者说不曾试着打开的"门"（图4-28）。《安娜和贝拉》三言两语讲述了一对姐妹平淡无奇到人人都可能经过的成长经历。《父与女》讲述女儿在父亲"离去"的海边找寻父亲的印迹，从女孩到老妇，直到自己也离开。（图4-29）。加拿大动画片《反目成仇》讲述的只是一对大约被消磨了爱情热度的夫妻，妻子总在摇晃她挤作一堆的眼睛，百无聊赖的丈夫则沉湎于"电锯狂"节目（图4-30）。平凡到无声无息的无名人物，平淡到波澜不兴的日常生活，都可以被欧洲动画作者收入眼底，待观众来看，于是平淡的生活也有了点点新意。

《安娜和贝拉》

图4-28　在《门》这部影像晦涩的影片中，打不开的岂止是这幢小楼的门

图4-29　《父与女》中关于生死别离的大问题，反倒不必用对白来叙述　　　图4-30　《反目成仇》中平凡到不需要名姓的一对男女

弗里德里克·贝克以细腻清新的画笔将一只《木摇椅》漫长平凡的一生娓娓道来（图4-31）；捷克的提尔罗瓜用红蓝两色毛线，描画一对小恋人你侬我侬的动人情态（图4-32）；简·阿龙把表现的热情赋予了在房间里脉脉流淌的一束阳光；更有一群匈牙利人将摄像机镜头置换成苍蝇的眼，看见了一个单色的巨大变形的世界。不只是人物，一花一木、一束光一滴水、一只朝生暮死的昆虫，独立动画作者用他们那细腻敏感的心，犀利特别的眼，照见了大千世界里或生或死的一切。

图4-31　法国动画片《木摇椅》中的主角就是这一把木头摇椅

图4-32 捷克动画片《毛线娃娃》中这一对活灵活现的小人只是由两束毛线简简单单地缠绕而成

动画欣赏

　　当然不仅仅是欧洲，各国都有无数坚持独立创作的动画人，美国的比尔·普林顿即是一例。不论是《带路狗》还是《导盲犬》，摄取的都是极其微小的人和事，其著名的《戒烟25法》（图4-33）更是将眼光落到尘埃里，用"细微处有大精彩"形容这部作品是不为过的。那是在PM2.5远没有成为问题的80年代，不过是一支烟的点燃，对人生对世界能产生多大的影响？但是比尔用数十种匪夷所思的方式阻止这支小烟头被点燃，每一种戒烟法都被折腾得波澜壮阔。比尔的独立动画终究透着美国特点，不追究人生的终极问题，不苛求所谓的深度，性和暴力是比尔的招牌菜色，但这个堆砌着满纸俗物的独立动画人，至少从一个层面上带给我们莫大的惊喜和快乐。可以说，从发挥无所羁绊的想象力方面，比尔·普林顿不啻为一个天才，他抓住的恰恰是动画的价值核心。

图4-33 比尔用动画狂欢化地表现了戒烟的轰轰烈烈

课后练习

1．商业动画长片相对集中的题材有什么目的和优势？
2．独立动画短片毫无拘束的题材选择会带来什么结果？

第 5 章　动画角色设定赏析

本章要点

1. 动画角色形象与性格设置的原则与方式。
2. 动画角色矛盾性格的独特艺术价值。

教学要求

1. 理解动画角色形象设定的"单纯"与"夸张"原则。
2. 体会动画角色"杂质"性格设定的方式和价值。

本章引言

"高度假定性"被视为动画的本质特征,动画片中出现的每一个角色,每一个动作、场景,都是由作者制造出来的,是与现实是无法一一对应的。可以说,动画中的一切从形式本体到内容本身,都是作者"杜撰"出来。因为形式元素的非现实,动画作者的创作约束更小,而想象的自由空间更大。

"高度假定性"使动画作者自觉选择了单纯与夸张的形式,由此产生了动画的重要审美特征——幽默性,这是作者的主动选择,也是必然结果。

5.1 角色形象设置

5.1.1 单纯原则

作为商业动画两大产出国，美国与日本的动画作者都自觉运用了"单纯"原则设定角色形象。与其说是作者的创作自觉，不如说是对传统动画制作特点的自觉反应。传统动画每秒24帧画幅，一帧一帧都由作者手工绘制，一部90分钟的剧场长片，动辄十余万张的画稿，工作量是惊人浩大的。何况迪士尼为了追求动作的细腻流畅，往往把速度提升到28帧/秒！迪士尼以数十年的制作历史，早已完善了最简化的制作工艺：几何化规整处理角色外形、单线勾勒、平涂颜色。

开创了迪士尼事业的米老鼠，其面部造型就是大小相接的四个圆，连同躯干也一并以圆形概括了。这样的几何形态归纳不但利于形体特征的刻画，而且便于动作过程的控制（图5-1）。迪士尼已然系统地赋予了几何形体以程式化的人格特征：刚强粗壮的直角方块——正面男性角色的魁梧类型，比如《花木兰》中的李翔（图5-2）、《大力神》中的赫拉克勒斯；比例修长些的圆角方块——正面男性角色活泼类型，比如《疯狂原始人》中带来新观点和新事物的Guy（图5-3）；所有女性角色统统以婉转流畅的圆弧概括，不论是手绘二维的《白雪公主》《灰姑娘》《小美人鱼》，还是CG三维的《冰雪奇缘》（图5-4）；偶尔也有略带棱角的女性形象，比如花木兰和《风中奇缘》里的宝嘉康蒂（图5-5）；对反面角色的刻画，不论男女，一概以尖锐的折角表现，脸的轮廓、五官的结构、四肢的关节……瘦削尖利的外形是反派角色的标签；也有身躯庞大到骇人听闻的反角形象，比如《小美人鱼》里的海女巫。其他形形色色的配角都各自有着类型化的几何形态：《花木兰》的三个伙伴高矮胖瘦直观对应了相应的圆或者方（图5-6）。《疯狂原始人》（图5-7）瓜哥一家的身形轮廓，充分凸显了各自的粗壮、肥硕、矫健、龙钟……

图5-1 米老鼠的形象

图5-2 花木兰的男朋友李翔

图5-3 《疯狂原始人》中的Guy来自平原，带来新观点和新事物，与穴居的瓜哥家男性身材悬殊

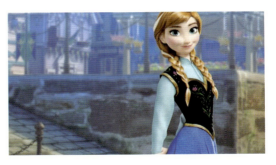
图5-4 《冰雪奇缘》中妹妹安娜单纯俏皮，采用圆润的线条是恰如其分的表现

图5-5 《风中奇缘》用直角线条表现宝嘉康蒂爽朗而野性的女性形象

图5-6 花木兰的三个伙伴各具情态

图5-7 《疯狂原始人》中体态悬殊的众人，性格与行为亦迥然不同

图5-8　《狮子王》中的四种色相可以将两只狮子的毛色表现得光鲜亮丽

图5-9　针幕动画《心景》利用针幕营造出类似版画的精细明暗调子

图5-10　俄罗斯油画动画《老人与海》中的画面具有厚重写实的油画质感

图5-11　《言叶之庭》精致唯美的细节刻画是新海诚的突出特点，精细不怕，我们少去"动"它

在进行几何形体归纳的同时，大块面的平面化处理也是简化制作所必需的手段。再尊贵的武士也不会戴着叮当乱响的配件，再绚丽的公主也不会穿着印花的衣裳。除非为了特别的表现目的，衣服不会出现褶皱纹理，头发也不必刻画出丝丝缕缕。即便是木法沙那么繁茂的狮鬃，也只需要两三个块面，一二种色调就塑造得很周全（图5-8）。倘若苛求迪士尼在90分钟的传统二维长片里，刻画出针幕动画的明暗调子或者油画般的肌理效果，那是不可想象的（图5-9、图5-10）。

迪士尼着意规避的面部细腻刻画、头发纤毫塑造，在日本动画中却时常看到，以极低成本制作的电视版或OVA里频繁出现的这种细腻画面，是日本动画里一个"尽人皆知的小秘密"（图5-11）。这样的精美图像只以一种形态出现——定格画面，随着角色的狂喜、哀伤、震怒、迷茫，精致唯美的特写画面定格住……一面吸引着观众欣赏的目光，一面引发起对角色感受的同情，再配以些微的动作变化，比如头发的拂动、眼光的闪烁，观众几乎察觉不到画面的停滞不动。也可以说，正是这如真人电影的特写定格，恰是对情境情绪的适当渲染。这种既节约制作又融合情境的手法，是日本动画的一大法宝，然而这样的手法用到滥而无当，就给日本动画惹了个"不动的动画"的名声。

对日本动画的另一项指责是"千人一面"（图5-12），男性角色的塑造尚算形形色色，女性角色的形象却直叫人莫辨甲乙。一样的身段比例，一样的

图5-12　与好莱坞动画每一个独立设计的配角不同，日本动画中的主角都可以"千人一面"

长腿蜂腰,一样的大眼樱唇。如今"男色"风行,日本动画中更是连男主角也跟女主角一般无二的脸庞了。在《犬夜叉》里,一同降妖伏魔的五人小组,一个犬半妖,一个现代女中学生,一个男法师,一个女除妖师,一只雄性小狐狸,可是当他们齐齐转过脸来,所有的观众都一看便知哪个是犬夜叉,哪个是戈薇、法师或是珊瑚,因为一模一样的脸庞之外,发型服饰的差别相当鲜明,尤其当男女角色在很多集的片中不更换服饰的情况下,观众们当然可以仅凭衣着颜色就辨清人物了。这也正说明了日本动画系统而程式化的制作规范。况且犬夜叉那双尖尖的耳朵和刀刃一般的银白头发已经将"非我族类,其心必殊"昭告得鲜明直接(图5-13)。Black Jack的一道刀疤也将痛苦和坚忍写在了脸上(图5-14)。日本动画中这些最简单便捷而切中肯契的角色塑造法,在低成本商业动画中是值得推介的,不能简单地指斥为对观众审美经验的打磨或者是观众对日本动画风格的屈从。

图5-13 日本动画片《犬夜叉》中,即使大多数角色形象之间差别不大,但犬夜叉的形象确是独一无二的

图5-14 Black Jack的白发和伤痕是其鲜明特征

如果说美日动画角色形象的"单纯"是对传统动画制作特点的遵从适应,欧洲动画角色塑造的"单纯"特征,则是作者的主动选择。

在许多欧洲独立动画短片中,作者对形象的考量往往疏离角色意味而更接近于符号性质。一个形象是一种表征,比如《蝗虫》是对人类历史冷眼旁观的另一种价值观念;《弃婴》是一种美好而不被尊重爱护的形态;《回家的猫》则是某些纠缠不尽的无名烦恼。

对于一个符号化的形象,与主旨无关的干扰因素被排除,使单纯的形式元素指向性愈发鲜明。比如《绳舞》(图5-15)中的两个角色,除了体积特征外,面目特征并不明显,而观众的注意只能被直接引入角色体积的大小以及力量的悬殊。又如《打鸡蛋》,对所有人来说,难道这个被观看和嘲讽的"他",不是内心的那个"你"吗?(图5-16)

在动画片《男孩变成熊》中,除了在小镇的

图5-15 《绳舞》中的两个角色,只有一大一小的分别

图5-16 《打鸡蛋》的这个谋杀的施加者,不必是哪个人,可以是每个人

图5-17 动画片《男孩变成熊》中色调的单纯正是作品意图的表露

图5-18 德国动画片《平衡》中只有数字编号的角色，是单纯而本质的人

场景中有些许斑斓颜色，整部动画完全笼罩在空寂的蓝白色调中，从背景的远山，中景的雪原，到近景的白熊，除了蓝白色调，一无所有，没有细节，没有肌理，没有质感（图5-17）。这正是作者要营造的情境——没有现实的利害纠葛，没有世俗情感的高低起伏。这是一个空洞静寂的本原世界，在这里才可以思索关于生命的真正归属。

不说是"简单"，因为越是单纯的事物，包容性越大，反而更不简单。老子言"无名，天地始；有名，万物母"，"道生一，一生二，二生三，三生万物"，无形无名的"道"，至朴单纯，然而一气、两仪、天地万物皆生于斯，这就是"大器晚（免）成"之旨。正如我们说"风"，不是"东风"，不是"北风"，不是"寒风"，不是"暖风"，不是"细柔春风"……，就是"风"，于是"风"的外在因素被一一剥离，剩下的就是"无形地吹动"这个本质了。

例如，德国动画片《平衡》（图5-18）中的角色形象是一群动作迟缓的木头人偶，他们有一般无二的粗略面目，一模一样的粗质衣服，仅在后背用简单的阿拉伯数字加以区别。这几个"主要人物"，略具人形而已，茫无面目，亦无身份，唯其如此，才具了最大的包容性。不是美女、丑男、君子、小人、智者、愚汉……只是"人"，而"美丑、善恶、智愚"等等尽皆容纳，这正是最广泛而本质的人。

5.1.2 夸张原则

在动画作品中，"夸张"是其重要的审美特点，在角色设定和情节设置中都有运用体现，本章中的"夸张"是指将角色形象的某些特征进行超出"常规"的表现。所谓"常规"是受众在审美经验的积累之下，对角色所产生的审美期待。

观众对纯洁美丽的白雪公主的期待，正如童话原著的形容，肤若雪、发似炭、唇红齿白、明眸善睐，迪士尼以现实为基本尺度，将这样的描述忠实地形象化，完全符合了观众的期待（图5-19）。这是基本的写实，不属夸张范畴。

图5-19 白雪公主的形象恰恰是以真人演员为原型描摹得来的

美国动画片《谁陷害了兔子罗杰》中，罗杰的妻子杰西卡是一个性感诱人的尤物，1∶9的头身比例，匪夷所思的三围尺寸，再疯狂的美女也不敢奢想自己能达到这样的境界。当这个女人半遮脸庞，微启着饱满的圆唇，摇摆起柔若无骨的腰肢款款地走近观众，我们都会像男主角一般失魂落魄，勉强回过神来，只得叹一声"活色生香，艳惊四座"（图5-20）。这就是夸张，作者将一个绝色的性感尤物刻画得入木三分，使观众过目难忘。

图5-20 《谁陷害了兔子罗杰》中杰西卡的性感形象是经过夸张的

作为妖怪，《怪物史莱克》的造型发挥余地更加广阔，作者适当地把握了夸张的尺度，实在不成人形的话，就无法展开关于爱情的故事情节了。粗实臃肿的体格，鲜绿的奇特肤色，几乎没有脖子衔接的脸上，挤在一起的小眼睛、塌鼻子和阔嘴巴，两只向上支棱着喇叭状的小耳朵，为这个颇具人形的怪物增添了一点魔幻色彩（图5-21）。

《阿拉丁》中的贾方瘦骨嶙峋的身材，狭长到刀刃一般的眼睛。白雪公主的后母（图5-22）垂到下巴的鹰钩鼻子，上面还长着瘊子！怎样淋漓尽致地表现丑恶，好莱坞真是游刃有余。这些夸张方法从正面超越了观众的审美期待，或者说是顺从观众的期待的方向，强化突出了角色的形象特征。

图5-21 《怪物史莱克》中史莱克夸张的臃肿邋遢和"不英俊"

图5-22 《白雪公主》中白雪公主的后母夸张的丑陋恶毒

图5-23 《怪物史莱克》中公主的形象

图5-24 《花木兰》中的木须龙号称护卫神龙，但形象和实力更接近于宠物

"夸张"是对常规审美期待的超越，可以顺延观众期待的方向，比如前面所列举的，也可以根本地悖逆这个方向，这样的角色形象往往更具出人意料的戏剧性。

作为怪物的史莱克，形象再丑怪也在情理之中，意料之内，正如对公主的形象期待，毫无疑问是尽善尽美，这是观众期待的常规方向。可是当万众期待的公主费奥娜终于解脱魔咒，呵呵，一个长得中规中矩的绿色胖子（图5-23）！跟史莱克相比，已经算是长相温良端庄，但她确实是一位跟灰姑娘、白雪公主齐名的公主！

还有因动画片《花木兰》而赫赫有名的木须龙。在中国人的观念里，龙是民族祖先的图腾，又是至高权威的表征。而在西方人理念中，龙则是有翅能飞、善于吐火的庞然怪兽。无论东西方，龙庞大而具威慑力的形象特征是统一的。而当观众看到一只蜥蜴般的微型"龙"时，常规的心理期待与出于意料的视觉感受冲击刺激之下，不由令人忍俊不禁。木须龙的"小"就是被极大地夸张了（图5-24）。

我们还应留意到日本动画中频繁出现的Q版造型。日本动画角色形象大半是倾向唯美夸张的，如动画片《灌篮高手》中，狂傲的樱木花道、清纯的赤木玲子，他们的形象都是个性化的美好塑造，可是每个角色都有自己的Q版造型，冷酷如流川枫，出现在课堂上竟然常常是白痴嘴脸（图5-25、5-26）。这样的Q版造型正是对常态角色的一个"反常规"的夸张，往往起到很好的趣味效果。

图5-25 《灌篮高手》中冷酷俊美的流川枫也不时切入这样的Q版造型

图5-26 《灌篮高手》中，狂傲不羁的阳光少年樱木花道瞬间变成了这样的造型

欧洲独立短片《希腊悲剧》中的角色也是对形象逆向夸张的绝好例子，不论是帕特农神庙命运三女神，还是伊瑞克提翁神庙的女神廊柱，希腊女神优美的形象在西方传统意识中根深蒂固，而凡·乔丹给出的女神形象就大大地出人意料了（图5-27、图5-28）。

不论是对常规审美期待的延续或悖逆，角色形象夸张手法的运用，无疑都是对形象特征的突出强化，这是"夸张"形象的一大功用。另一方面，"夸张"也是造成"心理距离"的重要手段，因为夸张而造成非现实的疏离感，从而形成审美心态。这与古希腊雕像虽然写实，然而刻意强调体量的大小，或者戏剧以舞台和帘幕将观众阻隔开的动机是一样的。朱光潜先生在其文艺心理学中特别提出"心理距离"概念：

在实用世界以外去看，使它和你的实际生活中间存有一种适当的"距离"，所以你能不为忧患休戚的念头所扰，一味用客观的态度去欣赏它。这就是美感的态度。

"距离"含有消极和积极的两方面。就消极的方面说，它抛开实际的目的和需要；就积极方面说，它着重形象的欣赏。它把我和物的关系由实用的变为欣赏的。就我说，距离是"超脱"；就物说，距离是"孤立"。（朱光潜.朱光潜全集·文艺心理学[M].合肥：安徽文艺出版社，1987.）。

在后文将论及的"动画情节设置"中，我们会继续探讨"夸张"原则的运用，情节的夸张一方面是抽取符号意象性的需要，另一方面正是为了拉大审美的心理距离，本章所论角色形象的夸张处理正是为了同一目的。

动画片《特别邮件》里的角色要素是一具暴毙门前的尸体、一位惊慌之下掩人耳目的丈夫，一个以为奸情败露的妻子。

图5-27　西方传统意识中的希腊女神

图5-28　被乔丹逆向夸张的女神们

角色设定十分简明，而角色之间的关系却极其复杂。这样的角色设置和情节铺排，简直如一部卖座的悬疑罪案电影，抽丝剥茧，步步推进，几番周折历尽险阻，终于真相大白。可是短片最初就以全知的视角交代得明明白白，从一而终的旁白，把来龙去脉娓娓道来，这样一部没有半点悬念的动画短片，根本就没有算计过要将观众带入情境，相反，处处刻意拉开观众与短片的心理距离（图5-29）。我们可以这样揣测作者的用意：必须这样的心理疏离，才能使观众更好地从貌似惊疑的情境脱离，更冷静地旁观这一出不了了之的闹剧。通过叙述语言的极简和角色形象非写实的夸张，正是导演将观众拉远的手段。

图5-29　《特别邮件》中的角色：暴毙的邮差、心怀鬼胎的妻子和莫名其妙的丈夫

审美之产生，在于"心理距离"，在于人与现实的关系。生活之中，一事一物都与切身利害密切关联，怎不叫人时时在意，处处用心。脱离了休戚相关的利害，以超然的心境观照生活，方才产生了入于审美境界的"幽默"。我们甚至可以认为，正是动画角色形象的夸张，拉大了动画与现实的差距，产生了难能可贵的"审美距离"。

5.2　角色性格设置

与真人影视作品相比，动画片中角色性格有明显的"符号化"特征，一个角色往往就直接对应着一个形象化了的性格类型，比如勇敢、怯懦、勤劳、懒惰、善良、贪婪等（图5-30）。这样的角色性格设置在半个世纪前的真人影片中尚得一见，现在，则是不可想象的。而在动画片中，角色性格向来用这种标签化的处理方式，并且完全可能继续沿用下去。这也是"单纯与夸张"原则在动画片中的又一运用。将人物性格简化为单一特征，并将这一特征加以夸张表现，在突出角色性格特征的同时，也更加强化了对立双方的矛盾冲突。这样的处理手法，省时省力且照顾到了广大观众的阅读理解能力。这是商业动画角色性格设定的一大程式。

欧洲独立动画中，角色设定甚至有着更突出的"符号化"特征，但稍加审视，我们就可以甄别，这些独立动画中的角色，符号化的是"人性"而不是"性格"。《平衡》里数个偶人、《蝗虫》里若干人物、《人生是一场电影》（图5-31）里唯一的男主角。这些短片中的角色，根本排除了性格的考虑，所以才更本然地触及"人性"本身。人性就是一个混沌的综合体，根本无从辨析绝对的善良与莽撞。这对不勤于思索的成年人都是一个沉重的命题，自然更是不适于初涉人世的儿童。

图5-30 动画片《阿拉丁》中的反面角色贾方，其性格特征一言可蔽之——阴险毒辣

图5-31 动画片《人生是一场电影》中的男主角与美丑贵贱善恶等等无关，只是在人生电影中客串的"主角"

所以主流商业动画不触及混沌的人性本身，而仅限于"符号化"性格设置。其乐融融的一家人，团团围坐，看一部"最适合阖家观赏"的迪士尼动画，比如《三只小猪》（图5-32）。孩子体会着正义邪恶激烈斗争，父母也重温着久远的、自以为是的单纯，一片终了，语重心长地跟孩子说："宝贝你看，三只小猪里懒惰是不好的，胆小也不好，只有勤劳勇敢的好小猪，才能战胜大灰狼。"

图5-32 《三只小猪》中主人公的性格鲜明

下面将分类考察一下主流商业动画角色设定的几种模式。

5.2.1 无"杂质"的性格设定

所谓"杂质"，是指除角色被突出强化的主要性格之外，再无半点与之相悖的性格元素。这种鲜明的性格模式是好莱坞，尤其早期好莱坞动画对"单纯"原则的极致发挥。

无"杂质"的性格设定适用于角色的正反双方，"好人"则白璧无瑕，"坏人"则穷凶极恶。典型的例子是迪士尼出品的《白雪公主》（图5-33）。白雪公主尽可以成为"天真善良"的代名词。她从来无心害人，对人物、动物体贴热心，这是善良的一面。并且无知无畏，对坏人从不防备，这天真是善良性格的正面衍生。对于白雪公主的性格塑造是完全正面的，即使像"擅

入私宅"这样的行为，也会处理得妙趣斯文，并且立刻取得了屋主小矮人们的认同，从此幸福快乐地一起生活。而作为反面角色的皇后，只因为有人比自己漂亮，就三番五次设计谋害，必除之而后快，除了"善妒凶险"四字外，再也无可形容。

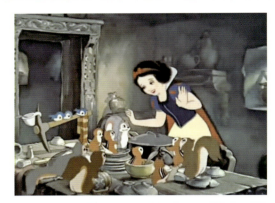

图5-33　《白雪公主》中的白雪公主善良如白璧无瑕，而后母的阴险毒辣则无以复加

没有任何其他性格元素的干扰，公主的"善"和皇后的"恶"成为针锋相对的唯一矛盾，在层层推进的情节发展中，制造了一次又一次的冲突高潮。无"杂质"性格的单纯性多少会产生单调感，少了许多产生趣味情节的可能，解决方案之一，就是迪士尼惯用的，为主角配上一个性格截然不同的配角，而且往往是动物。如《狮子王》中的木法沙的身边，有一只聒噪且一惊一乍的鸟（图5-34）。真诚善良的贝儿（《美女与野兽》）身边，形形色色的配角们更是性格各异：温厚的茶煲太太，调皮的茶杯小弟，一板一眼的闹钟先生，这些配角紧紧围绕在主角身边，在主角单一而突出的性格之外，配角们喧嚣地展现了一个丰富的性格世界（图5-35）。

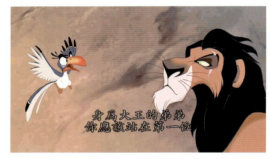 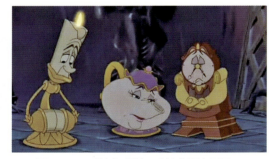

图5-34　《狮子王》中的多嘴鸟"沙祖"，对面这位是刀疤　　　　图5-35　《美女与野兽》中这些形态各异、性格可爱的配角

5.2.2　有"杂质"的性格设定

有"杂质"是指角色除主要性格之外，还有一些不和谐的其他性格元素。这样的性格设定，无疑更利于角色形象的丰满。好莱坞动画中角色性格正越来越多地采用了这一设定方式。开朗活泼的主角除了聪明善良、热心勇敢之外，还可以有些其他的性格特点，比如"爱惹事生非"。"惹是生非"是迪士尼动画中最重要的情节趣味点。该性格由主角自带，也是一方便法门，阿拉丁和花木兰就是这一性格典型。在正面角色是天真、善良、勤劳、勇敢之外，不

妨有些其他细微的性格缺点，如《勇敢传说》中的女主角梅丽达，她突出的性格特征是"勇敢"，而作为杂质的性格则是"鲁莽"，而这性格的主体与杂质恰恰成为推动情节发展的关键线索（图5-36）。

图5-36 《勇敢传说》鲁莽天生容易成为勇敢的伴生杂质，故事正是围绕这两者展开

迪士尼将"惹是生非"作为角色主要性格之外的小小点缀，所起的作用不外乎是偶尔的插科打诨。而国产动画中"惹是生非"最典型的角色，当属《大闹天宫》中的孙悟空（图5-37）。这个天不收地不管的猴头，强拿了东海龙王的定海神针，破坏了蟠桃园的自然植被，搅黄了王母的蟠桃盛宴，捣毁了太上老君的宝鼎（图5-38），损坏天庭公共设施……种种事端可谓严重扰乱了天庭治安。这一系列破坏行为正是作为情节的主线，突出展现了孙悟空性格的"反叛"与"反抗"。这种在好莱坞动画中通常作为"杂质"出现的性格，在这部国产动画中反倒成了性格的"本质"。

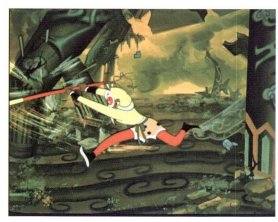

图5-37 《大闹天宫》中情节的最高潮是孙悟空的这一次颠覆破坏

图5-38 《大闹天宫》中太上老君的宝鼎难逃被摧毁的命运

不但是正面角色，反面角色一样可以添加性格"杂质"。《犬夜叉》里奈落的分身神乐，助纣为虐，做尽坏事，可是他也有着对杀生丸莫名的爱慕和心底对自由的渴盼。宫崎骏的动画里有许多作为主角对立面的角色，也不都是大奸大恶的十足坏蛋。如《天空之城》里的海盗婆婆，虽然气势汹汹追着希塔满场飞，却是个心肠不坏的老太婆；而《幽灵公主》里对着狼神、猪神、麒麟兽赶尽杀绝的女城主，对自己的城民，却是亲切关爱。

早期国产动画更多是倾向于角色性格单一化的，却也有难能可贵的例外，例如《天书奇谭》里的县官，强取豪夺、搜刮民脂民膏，这样一个贪官，却是个大大的孝子。不但为老太爷的病忧心忡忡求医问药，对不小心多出来的九个爸爸，真情实感地心急如焚。而作为反面主角的三个狐狸，坑蒙拐骗、坏事做遍，可是三人之间却是不离不弃，臭味相投（图3-39）。

比起美貌善良的白雪公主，做不好女红，背不得"三从四德"的木兰更是现实中的真切人物，比起赶尽杀绝并且一而再地卷土重来的贾方，我们更愿意相信坏人也会改过自新，不然怎么会有"浪子回头金不换"一说。这种正面形象白璧微瑕，反面角色又天良未泯的性格设定，极大地充实饱满了角色的立体形象，使情节在单一对立的矛盾之外，有了更丰富的线索和可能。

图5-39　《天书奇谭》中孝心无限的贪官儿子和臭味相投的三只狐狸

5.2.3 矛盾性格设定

矛盾的性格不等同于有"杂质"的性格，后者只是以插科打诨的形式增添一些趣味噱头，而矛盾的性格是推动情节发展的主因。《乱马》中主角的性格可以说是坚定勇敢，但该同学怕猫，于是每每猫的出现，就会插入一段逗笑桥段。《犬夜叉》中七宝是个未成年的小狐狸，虽然心意已决要为父报仇，可是实在胆小，五人一行的除妖进程中就时时穿插着他的一惊一乍，这样的性格设置只能说是宏大旋律中夹杂的点点不和谐变调，远不是推动情节的重大因素（图5-40）。

图5-40　《犬夜叉》中除妖五人组里七宝一惊一乍的表情

角色的矛盾性格可以犬夜叉为例，这是一个犬妖和人类的后代，半妖的身份决定了他尴尬的处境和复杂的性格，他在人群中长大，因妖怪的血统饱受冷落，所以厌恨人类，一心要做强大的真正妖怪，一面又在与人类的接触中不由地被人性吸引，爱上了巫女及后世的戈薇，自己血液中的人性也被慢慢唤起，全心全意地来保护人。在这个半妖身上，天然地具备了妖性与人性的矛盾，而贯穿全剧的正是这种妖性与人性的较量（图5-41）。

图5-41 《犬夜叉》中的半妖犬夜叉，非人非妖，亦人亦妖，这样的尴尬身份决定了其矛盾的性格

国内观众熟知的"蜡笔小新"也是个矛盾性格的典型，更确切地说，这并不是说小新性格自身的矛盾，而是这一性格与周围环境的巨大矛盾，小新的性格只是"天真"，他总是随手就脱了裤子，饶有兴致地跳"大象舞"，总是"那我就不客气了"，把别人的客套话当真，这是种天真到无知无耻、无所矜持的性格（图5-42）。

图5-42 《蜡笔小新》中小新的种种"荒唐"行为仅仅是因为性格的天真

饱受过文明观念洗礼的成人，一边满含着"怀乡意识"，一边却又拒绝认同这种几近原始的自然情态。小新的性格本身单纯而无矛盾，却在与周围的人物的接触碰撞中，激起无数矛盾的火花，引爆了无数观众的笑神经。

课后练习

1. 为什么动画形象的设定能够也需要"夸张"?
2. 选择两部同为拯救题材的动画片,分析两片中"有杂质"与"无杂质"性格的主角在戏剧效果上的差异?

第6章 动画情节的设置

本章要点

情节性动画在"冲突性"和"非冲突性"情节安排上的差异。

教学要求

1. 掌握戏剧冲突在情节性动画中的结构方式。
2. 掌握非冲突性剧情在情节动画中的结构规律。

本章引言

"情节"是叙事性文学作品内容构成的要素之一。叙事性文艺作品中以人物为中心的事件演变过程,由一组以上能显示人和人、人和环境之间的关系的具体事件和矛盾冲突按照因果逻辑组织起来。一般包括开端、发展、高潮、结局等部分,有的还有序幕和尾声。

当然,有一些动画是"无情节"的非叙事性作品,这类作品在独立艺术动画中所占比重较大,我们会专门讨论。

6.1 情节性动画

6.1.1 戏剧冲突性情节

好莱坞动画作品,从《白雪公主》开始,文学经典成了好莱坞最方便稳妥的题材来源。好莱坞商业动画无一不将主人公置身激烈的戏剧冲突之中。经典的戏剧冲突模式成为好莱坞商业动画情节安排的核心架构。以迪士尼动画《狮子王》为例。

图6-1 太阳从水平线上升起

开端:当太阳从水平线上升起时,非洲大草原苏醒了,万兽群集,荣耀欢呼,共同庆贺狮王木法沙和王后沙拉碧的小王子辛巴的诞生。而狮王木法沙的弟弟刀疤对辛巴的出生仇恨不已,他认为如果不是辛巴,自己将会继承王位,因此在他心中埋下了罪恶的种子(图6-1至图6-3)。

图6-2 巫师拉飞奇高举刚刚诞生的小王子辛巴

发展:刀疤数次设计谋害辛巴未果,这一次刀疤引诱辛巴到了一个山谷,角马受惊,使角马群朝辛巴狂奔过来,木法沙及时赶到,虽然他救了辛巴,却遭到了刀疤的暗算,被刀疤推下了山崖(图6-4、图6-5)。辛巴悲痛而内疚(图6-6),认为是自己害死了父亲,刀疤趁机一边怂恿辛巴逃亡,一边安排土狼追杀辛巴。木法沙死了,辛巴也就此失踪了,刀疤顺理成章地当上了国王。

图6-3 刀疤对辛巴的出生仇恨不已

图6-5 木法沙遭到了刀疤的暗算

图6-4 角马受惊,使角马群朝辛巴狂奔过来

图6-6 木法沙被害,辛巴认为是自己害死了父亲

辛巴一路奔逃，遇见了两位好心的朋友——丁满和彭彭，时光流转，辛巴成长为一头英俊的雄狮，辛巴对自己的过去仍然耿耿于怀，充满自责和悲伤（图6-7、图6-8）。

辛巴在儿时伙伴娜娜和巫师拉飞奇的劝导和帮助下，回到狮子王国，要将暴戾的刀疤赶走，解救子民（图6-9、图6-10）。

高潮：辛巴在与刀疤的决斗中摔下山崖，在得知是刀疤杀死自己父亲的刺激下，奋力一搏，打败了刀疤（图6-11）。

结局：刀疤得到了应有的下场，辛巴成为勇敢而荣耀的新国王（图6-12）。

经典戏剧冲突的特点是：

（1）尖锐激烈：在戏剧中，一些平淡的矛盾往往被组成有声有色的冲突，由于矛盾的双方都有足够的冲击力，冲突到最后爆发时格外强烈。

图6-9　巫师拉飞奇知道辛巴活着

图6-10　辛巴与娜娜偶遇

图6-7　丁满和彭彭救了辛巴

图6-11　辛巴奋力一搏，打败了刀疤并赶走刀疤

图6-8　长大后的辛巴对自己的过去充满自责和悲伤

图6-12　辛巴成为勇敢而荣耀的新国王

图6-13 史莱克一个人住在沼泽里

图6-14 史莱克偶然机会救了驴子

图6-15 公主吻了史莱克变成与他一样的嘴脸

（2）高度集中：戏剧的冲突是在既定的时间和空间里表现社会矛盾。

（3）进展紧张：戏剧冲突必须是扣人心弦、波澜起伏的，使观众一直处于紧张和期待之中。

（4）曲折多变：戏剧冲突往往是曲折复杂、变化多姿的。

这样的戏剧冲突模式必然成为商业动画首选的情节模式。

迪士尼版的"哈姆莱特"堪称十分成功的巧妙方案。迪士尼舌灿莲花，将一出举世皆知的悲剧演绎成老少咸宜的励志故事。立意新鲜巧妙，手法圆熟老辣。

戏剧冲突的经典同时意味着观众烂熟于心的老套，对于越来越挑剔的观众，如何把一个老故事讲成奇趣的新样子呢？《怪物史莱克》提供了一个很好的思路。

勇敢的骑士解救了公主，两个人一见倾心，真挚相爱，从此幸福地生活。这是所有学龄前儿童耳熟能详的床头故事。《怪物史莱克》中几次三番拿出这个老套话题戏谑调侃，动画自身深情演绎的也正是这个情节。可是我们看编剧导演如何结构重组，将这个老套故事全然颠覆。绿色怪物史莱克一个人住在沼泽里，茕茕孑立，性格孤僻，不愿与人交往（图6-13）。所以当他的生活空间先被一头驴继而被整个童话世界里所有人物挤占时（图6-14），他忍无可忍，去找国王交涉。作为交易，答应替国王救出被火龙看守的公主费奥娜。故事的以上要素统统被重构了："骑士"史莱克身材粗笨、面貌丑陋，用泥浆洗澡，拿毛毛虫刷牙，吃着青蛙眼珠，并且口气、屁味惊人。该骑士救公主的唯一动机是换回自己那块咕嘟冒泡的沼泽地。看守公主的不是木兰的木须，是一只真正能飞的喷火巨龙，不过该龙竟然是雌性，忽闪着深不见底的巨大眼睛，爱上了那一只只及自己拇指大小的驴。耐心等待骑士解救的这位公主，竟然一腔火爆脾气外带浑身武功。而最具颠覆性的情节设置在：公主吻了真心相爱的史莱克，经典的神光升起，变身后的公主款款倒地，慢慢醒来，哇，是跟史莱克一样的嘴脸！一对有情人深情相拥，"从此'丑陋地'生活在一起"（图6-15）。越是老套的故事，由着敢想敢做的脑袋转念一想，越发成了令人叫绝的好故事。

6.1.2 无冲突/淡化冲突性情节

当代日本动画，宫崎骏堪属一流，不会太有异议，这个有着浓郁诗人气质和悲剧情结的动画作者，塑造的最丰满细腻扣动人心的是《龙猫》里的小美姐妹。整部动画没有任何曲折跌宕的情节，讲述的只不过是一对姐妹，跟着爸爸住进乡间的古旧大屋，相遇许多亲切邻居，偶尔会见到森林里的精灵，还可以坐上猫巴士去看住院的妈妈。

整个剧情设置了清晰的起承转合：搬来乡间老屋——初见龙猫，与龙猫的数次友好接触——妈妈病重，妹妹独自找妈妈迷路——姐姐在龙猫的帮助下找到妹妹，一起去看望妈妈。但每一个观众都能体会到《龙猫》剧情的无冲突性，角色之间没有利害冲突，事情的发展只是顺其自然地推进，没有紧张的气氛，没有曲折的辗转。没有比这样淡淡的、无冲突的情节更适合表现平凡人的平常生活了。

这样平淡的故事如何吸引到观众呢？宫崎骏自有妙法，他将角色刻画得充分饱满、细腻传神，以动画形象的"超写实"牢牢扣住观众的视线。片中主角小月和小美在搬家卡车上的出场镜头就直接显露了两姐妹的活泼开朗，从刚刚下车，环视新家，到勘察每个房间所有角落，一系列镜头紧紧追随着姐妹俩，或者是将两人统统摄入的中远景，更多是在两人之间互切的近景。小月的短发显得俏皮精干，修长的四肢，瓜子脸蛋，一个小小少女的样子；而小美圆圆短短的身段，方方的圆脸，两把蓬松的辫子，一张可以无限开阔的嘴，十足的乳臭未干（图6-16、图6-17）。两人的动作都遵循了预备动作和弹性变形的规律，但十岁左右的小月的动作设计轻快灵活，而四五岁年纪的小美，动作特征分明是稚气笨拙。搬家的车刚刚停稳，小月一个干净流畅的翻身跃出车栏，而小美又急又羞，大喊着"我……我"，催着爸爸把自己抱下车来。同样是上楼梯的动作，姐姐一步一阶，敏捷利落，妹妹则两步一阶，节奏缓慢而弹性十足，这样的细节通篇俯拾皆是，让人不得不惊叹宫崎骏对生活细致入微的观察和极尽细腻的真实再现（图6-18）。

图6-16 刚刚下车，环视新家

图6-17 将姐妹俩摄入同一镜头，形象和性格形成对比

图6-18 姐姐和妹妹情态各具的爬楼梯动作

图6-19 小美初遇龙猫的情景

正是这样的"超写实"刻画，使通篇充盈着趣味盎然的幽默意味。更有一些自然穿插于其中的趣味点，比如邻居男孩勘太的羞涩无比，即使惠人以雨伞，也不发一言，只是把伞往前一推，"嗯——"，表情的僵硬与目的的热情迥然对立。

小美初次遇见龙猫——小山一般，不知名的庞然怪兽，被小美扰了清梦，不耐地吼出声来，惊天动地，可是这个小女孩并不知道要惊惧，却是放声笑着，惊喜连连，甚至就趴在龙猫身上酣然入睡。这种无知无畏，让旁观者自以为是的恐惧担心变得可笑起来（图6-19）。

图6-20 出现在雨伞下面锋利指爪的作用不外是挠挠痒，或者捏着雨伞

小月在巴士站初见龙猫，一只巨大锋利的手脚，简直吓人一跳。可是这锋利指爪的作用不外乎是挠挠痒，或者捏着雨伞。如此多的细小环节如珠如玉，散落在清新平淡的情节结构中，与主体事件和"超写实"的细腻刻画一起构筑了强大的艺术张力，将观者深深吸引其中，乐而忘返（图6-20）。

法国动画长片《美丽都三重奏》的情节线索也可以说是简单鲜明——老奶奶和孙子与一条狗相依为命，孙子爱上了骑自行车，在奶奶的鞭策下，沉默寡言的孙子成了优秀的自行车手。在一次全法自行车赛上，却被黑手党拐骗，运到了遥远的美丽都，成了赌场里供人们"赌车"行乐的工具。老奶奶追着孙子的踪迹来到美丽都，被曾经红极一时的"美丽都三重奏"收留，四个老太太和一条狗，混进赌场，一举解救了孙子，重返家园（图6-21- 图6-30）。

图6-21 老奶奶和孙子与一条狗相依为命

图6-22 孙子得到一辆自行车并酷爱骑自行车，后来成了一名优秀的自行车手

图6-23 一家人看到有"环法自行车赛"，奶奶鼓励孙子参加比赛

图6-24 成年的孙子每天拖着肌肉夸张变形的腿回家，奶奶用搅蛋器为他放松按摩

图6-25 孙子直接进了拐骗者的车

图6-26 与环境形成鲜明对比的是奶奶越洋追寻的工具是一条脚踩的游览船

从动画情节来看，这是一个老套的拯救故事，但这部片子赢得观众的不是其情节，或者说不是我们所叙述的故事主干。对于习惯了好莱坞视听语言的观众而言，故事的叙述方式是陌生而奇怪的。幼年时候的孙子阴郁寡言，奶奶的所有唠叨似乎只是一厢情愿，而一辆儿童脚踏车不仅满足了孙子的企盼，也设定了他的人生。成年的孙子还是一言不发，每天拖着肌肉夸张变形的腿回家，坐在天平秤上吃晚饭，用搅蛋器放松按摩。那只狗除了对着路过的每一辆火车吠叫，还可以偶尔当成备胎。没有任何气氛渲染，孙子直接进了拐骗者的车，而老奶奶越洋追寻的工具是一条脚踩的游览船。年老色衰的"美丽都三重奏"住在脏破的公寓里，一日三餐是蒸青蛙、煮青蛙、烤青蛙，还有蝌蚪汤。最匪夷所思的是，她们最后的逃离工具竟然是车手们在赌场里骑的人力平板自行车，这辆自行车满载着六个人一条狗，将"黑手党"的一辆辆汽车统统抛在了后面。按摩用的搅蛋器，当备胎的狗，一日三餐的青蛙等等，

在好莱坞导演手中会成为大可搞笑的噱头，而在这里没有。被拐骗、苦苦追寻、沦落赌场这些在商业片中应该大书特书的部分，在这部片子中却都轻描淡写，即使最要紧的营救，也根本没有给观众造成心理上的紧张气氛，作者似乎在有意避免将故事讲成现实中的样子，或者是有意打破观众的视听习惯。情节的"异常化"处理，加上角色形象突破审美习惯的变形，营造了恰当的心理距离，使观众稍稍疏离于情境之外，正好可以在一派浓郁的法国风情里，怀着淡淡惆怅体会一种"平凡的坚定"。

图6-27　年老色衰的"美丽都三重奏"一日三餐蒸青蛙、煮青蛙、烤青蛙……还有蝌蚪汤

图6-28　成年的孙子面部变形

图6-29　她们的逃离工具竟然是车手们在赌场里骑的人力平板自行车

图6-30　终于逃脱"黑手党"的追踪

6.2　无情节动画

我们将"情节"的概念设定为按照因果关系联系起来的一系列有动因的事件的逐步展开，包括起因、发展、高潮、结局的事件过程，那么，欧洲独立动画有相当一部分是"无情节"或者"淡化情节"的。

欧洲独立动画"无情节"作品的例子比比皆是，比如《游移的光》（图6-31）、《点》《探戈》（图6-32）、《凡高与动画片》《踽踽独行》（图6-33）、《照相恰恰舞》《沙之舞》（图6-34）、《线与色的即兴诗》（图6-35）、《平原的日子》（图6-36）等。《游移的光》中，一束光线悄无声息地游移，滑过客厅，路过厨房，这束光，不过是纸屑做的。在它的映照下，寻常的家居，也饱含了细软的温情。在《探戈》中，当人作为活动的道具在同一个狭窄的空间里填充又填充，这个方寸的空间变得妙趣横生。《平原的日子》是关于儿时的回忆，没有任何情节的描述，只有彩色铅笔营造的一幕一幕变幻的场景。这已足够了，每个人的童年，不都是这样一个一个美丽莫名的梦吗？

图6-31 法国动画片《游移的光》中的光竟是由纸屑做的

图6-34 动画片《沙之舞》中如此美妙的画面竟然是用沙子完成的

图6-32 波兰动画片《探戈》中每个人都是填充空间的道具,即使今天看来也是令人眼前一亮的短片

图6-35 《线与色的即兴诗》是线与色在胶片上留下的痕迹

图6-33 英国动画片《踽踽独行》的所有情节只是在框中行走

图6-36 《平原的日子》是关于童年记忆的只言片语

第6章 动画情节的设置

103

独立动画给我们的最大启迪是：我们熟视无睹的周围的一切，从来都不是寻常无奇的，当我们用心来看世界时，一捧沙、一颗蛋、一枚掌纹……一切一切都是新鲜而打动人心的。

　　《平衡》是有情节的，却被作者淡化到不具故事性，而更富象征意味。一块悬浮的平板，几个钓鱼的人，静止中保持着平衡（图6-37、图6-38）。一只被钓起的盒子将物理与心理的平衡打破，调适开始了，人不停地更换位置，在独自占有与力量平衡之间寻找新的平衡。随着不平衡的加剧，人们相互排挤，逐一出局，直到只剩下一人一盒，平衡才又一次出现，人在一端，盒子在另一端，人终于独面这只盒子，却再也不能拥有。

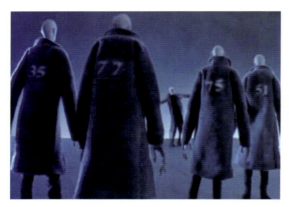

图6-37　位移的转换，是对于利益的不懈追逐　　　　图6-38　轻轻的一推，就代表着谋杀

　　所有人物的动作，不过是转动身躯，向前或者向后的位移，独占的贪欲之下，没有处心积虑的厮杀，所做的只是伸出手去一推。这样一个关于"谋财害命"的剧情，被作者淡化至此，想告诉观众的反倒更加分明：这才是平衡，这才能平衡。这就是幽默的所在，人心就像立在针尖上的标尺，永远左右摇摆，却要求一个安稳。

课后练习

1. 结合一件作品分析，非冲突性情节如何能够打动观众？
2. 结合作品分析，非剧情动画靠什么吸引和打动受众？

第 7 章　动画的主题阐述

本章要点

全面了解动画主题类型。

教学要求

1. 了解动画主要主题类型。
2. 结合案例，能够从动画作品中体会出层次丰富的主题。

本章引言

动画，拥有最大想象空间的视听艺术形式，会关注怎样的主题呢？树立优良的道德范本，揭示社会现实的苦痛，标榜自我价值的实现，寄托对世事人情的体悟感怀，甚至关于宇宙人生的哲学深思……动画，尤其是短片动画，以最精简的笔墨，往往更能照见思想的深处。

7.1 自我价值

以取材自中国古乐府《木兰辞》的迪士尼动画《花木兰》为例，我们可以通过比照清晰地看出好莱坞动画中最为突出的主题——自我价值的实现，也由此看出中西方文化的差异性。迪士尼笔下的木兰替父出征既是为了救父，更是为了自救，这与古乐府中的花木兰替父从军动机的"孝"迥然不同，影片中的一段情节最能体现她实现自我价值的从军动机。

木兰女扮男装的身份因受战伤接受医治而被识破，因此被大军遗弃在了雪地上。此时，片中特写了一段花木兰与被贬的守护神木须龙之间的对话：

木须龙："就差那么一点，一丁点，老祖宗就得重新看我，让我连升三级，唉，千辛万苦全泡汤了，唉。"

木兰："我真不该从家里跑出来。"

木须龙："唉，得啦，你是为了孝顺你爹嘛，谁知道会弄成这个样子，丢了花家的脸，连朋友都不理你了。我看你只有学着想开点了。"

木兰："也许我并不是为了爹爹，也许更重要的只是想证明我自己有本事，这样往后再照镜子，就会看见一个巾帼英雄。可是我错了，我什么都看不到。"

这段对话明确揭示出这部西方化的"木兰从军"影视文学作品有着与《木兰辞》完全不一样的主题：木兰女扮男装，不仅仅是为了救父亲，更主要的是为了证明自己的个人价值。木兰在相亲失败之后想证明自己是一个有用的人，强烈希望可以实现自己的个人价值。可见原作中"孝"的内核已经完全被取代了。当片中木兰唱起"什么时候我才能展现那个真正的自我"时，也表现出从军这件事是为了追求实现自我。迪士尼让木兰这个角色呈现出女性主义与个人主义的特征，让全球的观众开始接受这个勇敢、特别的美国式的中国女孩。

迪士尼为了凸现这一主题，在《花木兰》中特意添加了一出木兰进城相亲的戏，假小子型的木兰显然不能取悦媒婆考官，甚至被媒婆辱骂："真丢脸！即使你看起来像新娘，你也甭想为花家增光！"木兰回到家里暗自伤心，她开始反省："我无法成为完美的新娘和女儿，莫非我不该扮演这样的角色，为何我的影子那么陌生……我不愿再隐藏我的内心，何时我才能看到真我的影子？何时才能见到我用真心歌唱？"之后，木兰的父亲在花园里安慰失意的女儿说："啊，你瞧，今年的花开得多好啊，可你看这朵还没有开，不过我肯定它开了以后将会是万花丛中最美丽的一朵。"木兰的个人价值在此被彻底否定。正当木兰陷入绝望，对自我价值产生怀疑时，边疆告急，单于入侵中原，花家接到军令要入伍出征，而父亲年事已高，体弱多病，代父从军正好为处于困境中的花木兰创造了实现个人价值的良机。花木兰的这一举动，既拯救了父亲，更实现了自我价值。与之相呼应的是在片尾，木兰带着皇帝赐予的象征着花家荣耀的单于宝剑和皇帝佩玉在鲜花盛开的花园见到父亲。父亲丢下宝剑和佩玉抱住木兰说："花家最大的荣耀就是有你这样一个女儿。"所以，美国版的木兰替父从军的动机包括两个方面：一方面，父亲年老体衰，为救父亲和整个家庭，替父出征；另一方面，木兰的个人价值被以媒婆考官为代言人的男权社会否定，她想利用这次出征机会来证明自己可能的价值，实现自己的"美国梦"。

由此可见，动画片《花木兰》的主题，就是对荣誉和利益等个人价值充分认同和张扬的西方个人主义文化思想的阐释（图 7-1 至图 7-4）。

图7-1　木兰相亲失败，找不到自我认同

图7-2　木兰女扮男装替父出征，为了实现自我价值

图7-3　驰骋沙场的木兰，充满自信，智勇双全

图7-4　花木兰找到了自己存在的价值和自信

迪士尼进行这样改编的根本原因在于迎合美国的主流价值观。美国是以个人为本位的社会，家族观念淡薄，美国人的思想里根本没有"孝"这个概念。每个人不是作为一个家庭或其他社会群体的成员，而是作为个体来看待的。美国文化的主要内容是强调个人价值，追求民主自由，崇尚开拓和竞争，讲求理性和实用，强调通过个人奋斗、个人自我设计，追求个人价值的最终实现。影片《木兰》突出的是木兰强烈的个人意识和实现其个人价值的渴望，而中国的"孝"的观念和集体意识被大大淡化了。

7.2　感怀／物哀

日本复古国学的集大成者本居宣长排除儒家和佛家的解释和影响，探求"古道"，提倡日本民族固有的情感"物哀"。物哀（物の哀れ）是日本古已有之的美学思潮，不仅深深浸透于日本文学，而且支配着日本人精神生活的诸多层面。物哀是一种审美意识。川端康成多次强调："平安朝的'物哀'成为日本美的源流。""悲与美是相通的。"所谓的"物哀美"即指喜怒哀乐的种种感动和体验，其所展现的是一种哀婉凄清的美感世界。物哀包括对人的感动、对自然的感动和对世相的感动三个层次的结构。

物哀熏陶使日本人的精神世界异化。"在世界所有国家的国旗中，以纯白为底色，恐怕日本国旗是绝无仅有的。"日本人爱白色，是因为白色像雪，而雪代表纯洁，且"雪容易消融，蕴含一种无常的哀感，与日本人的感伤性格非常契合"。日本的戏剧歌舞伎在"表现悲哀场面时，与中国、欧洲的戏剧惯用悲痛欲绝的夸张动作来表现其悲哀之深沉与巨然迥然相异，大多采用静寂地忍受着悲伤的动作，让观众从更深层面去感受这个场面所表现的悲哀的心绪"。世界上所有国家的国歌都是雄壮的，然而"日本国歌带有哀调，连摇篮曲也很悲怜，

闻之伤怀。这种'物哀'的美,具有强烈的艺术感染力"。

物哀在动画中也表现为宿命论。《秒速五厘米》的第一个故事《樱花抄》中,少年贵树千里迢迢来和明理相会,在漫长的等待后,茫茫的大雪中,两人在枯萎的樱花树下深情相拥,漫天雪花纷飞的瞬间,响起了贵树的内心独白:"从那里后,我仿佛知道了永远心灵以及灵魂的所在,仿佛将十三年间的一切都分享给了对方,这之后的一瞬是无比的悲伤。因为明理温暖的灵魂我不知道该如何收藏,带向何方。我深知,这之后我们无法一直守在一起,挡在我们面前的是巨大的人生,阻隔在我们之间的是广阔无际的时间,令我们无能为力"(图7-5至图7-8)。

图7-5　日本的动画作者更容易将眼光放低,低到尘埃里,发现一切难于察觉而值得欣赏的美

图7-6　雨丝和光,你是否曾注意这样的美

空间和时间阻隔了两个人,正是这种相爱相思而无法相伴的伤痛令这种感情带着哀伤,在日本的文艺作品里,美好总是和残缺相伴的,正如樱花盛开时的璀璨总是和凋谢时的悲伤伴随。

新海诚的作品,大都有着一个共同的主题——距离。对于爱情,距离可能是最无可抗拒的阻碍,《星之声》因为梦想而远离自己的爱人,两人相爱却不能在一起,宇宙是他们的阻隔,两个相爱的人的距离要以光年来计。《云之彼端》也是心与心的距离,现实的无奈,约定的誓言与现实,成为阻隔人与人之间的一种距离。《秒速五厘米》是最现实的距离,两个懵懂小孩,相距两地的恋爱。樱花飘落的速度是每秒5厘米,5cm/S ×13年 ×365天 ×24小时 ×60分钟 ×60秒 =20498.4公里,竟然就是这个星球上能够达到的最远的距离。

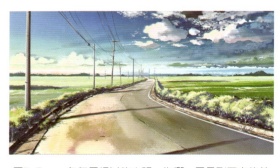

图7-7　一条每日经过的小路,你哪一日见到了它的美

图7-8　凋零的樱花在日本人眼中是美的极致

新海诚玩着自己的"小清新",而这一切都离不开他对"物哀"的执着。新海诚的"小清新"主要描写的是少年之间懵懂的情愫与暧昧的物语,这在《追逐繁星的孩子》中也得到了充分体现,而这次他拿出了"物哀"的对立面"永恒"。影片讲述了少女明日香无意间从父亲的遗物——一台老式收音机中听到奇妙的音乐。随后,明日香遇到了来自地

下世界雅戈泰的少年瞬，两人成了彼此理解的好朋友后，瞬突然失去了踪迹。明日香渴望着能再次见到瞬，在找寻瞬的过程中，遇见瞬的弟弟心，以及一直盼望妻子复活、寻找着地下世界的森崎老师，由此踏上了一段冒险的旅程。故事本身并不复杂，丧父的明日香、丧妻的森崎老师，病危、坠崖身亡的少年瞬。森崎老师希望通过古老的力量复活自己心爱的人，渴望得到生命的"永恒"。

这样就形成里一个对立的局面，要"永恒"，还是要"物哀"？表现在剧中则为逝者复活，抑或替死者好好地生活下去，新海诚也在最后一个镜头里交代了，明日香出门："妈妈，我出门了"。看来，我们还是静静地欣赏樱花的凋零吧！"物哀"在这里体现为一种生死观。其主体追求"瞬间美"，不惜在美的瞬间"求得永恒的静寂"。叶渭渠指出："日本人美的意识中存在着一种'瞬间美'的理念，即赞美'美之短暂'。"当用"言传"时，物哀不等同于悲哀；而当以"意会"时，它又确实表达了一种隐隐约约的有时甚至是极深极痛的哀情。

7.3 批判现实

批判现实 - 动画欣赏

现实主义是与浪漫主义相对的，强调取材现实、表现现实、揭示现实，有一些文学批评家认为，批判可以说是现实主义本身就具备的一个重要方面。对现实的讽刺、批判是影视动画的重要主题之一。

20 世纪 60 年代到 70 年代，苏联政治情况复杂，故影视动画作品带多有较浓的反思性和社会现实性。如《一个犯罪的故事》《画框中的男人》，这两部影片的导演均为菲多·海多克，荣获不少国际动画大奖。《一个犯罪的故事》是 UPA 风格的手绘短片，以诙谐的笔调，倒叙的方式讲述了 47 岁的职员瓦西里在 24 小时内从一个好好先生变成杀人犯的故事。守秩序、有礼貌、能忍善让的瓦西里同志，在辛苦劳作一天后，依次碰上了聚众赌博的喧哗、中年妇女的喋喋不休、野蛮邻居的强大的音响、私人歌舞派对、中年夫妻的吵架、痴男怨女的水管传情……这些集体无意识的噪声对瓦西里造成了巨大的侵犯，终于引致他忍无可忍的爆发。看似寻常搞笑的故事背后，隐含着深刻的社会批判。只是因为邻居半夜吵闹无法入睡，就引发了瓦西里这个普通人的犯罪，而且还是一个最普通不过的"好人"。在外部的无休止的压力之下，"好人"也可能成为一个"罪犯"。导演借此探讨了社会对于犯罪所负的潜在责任（图 7-9 至图 7-12）。

《画框中的男人》将照片和绘画的形式融合在一起，用画框中男人的形象凝练地比喻了在当时的社会体制下，从小人物变成官僚的过程（图 7-13 至图 7-16）。

这是一个用画框和活页本组成的社会，每个人的世界仅存在于他头像所在的画框内，每个人都只能在他个人的画框范围内做事，没有人能越雷池一步。天空、原野、快乐自我都在框子里冲撞乃至湮灭。而主人公正是这一社会的缩影。他是一个普通的人，虽然起初他为自己用一连串的静帧照片简单描述了画框外的世界，有欢笑、有天空，还有愉快玩耍的孩子。开篇画框里的男人在画框里跃跃欲试，妄图触摸框外的天地，面对着自己倾慕的情人，他奉以鲜花。同样，为了接近别人，也选择了移动，然而，移动也只是框中梦想，宛若笼中的小鸟。于是，他的爱情就在框外追悔莫及。画框给了他一个相对平静的天地，而代价则是个人幸福的放弃。故事从这里正式开始，画框里的男人也在挫折面前选择了

图7-9　这个将要犯罪的"凶手"下班时还是一个唯唯诺诺的小职员

图7-10　"八卦"可以更大声一些吗

图7-11　楼上楼下爱人传情达意，响个不停的暖气管

图7-12　楼上的"深夜party"

继续生活在画框中，继续享受自由与平静，但深夜里紧急的敲门声与呼救声就显得更为刺耳与迫切。这时的男人俨然已是一方大员，简单的画框被精致的雕花画框所取代，着装也日渐庄重。而面对重重急切的呼救，他先是不闻不问，后来当呼救声响到门口时，男人索性将相依为命的画框翻转过来躲藏于后。生活在框中的这个男人已经自私懦弱得无力面对现实。这个画框给予他荣誉与地位，同时也在一点点剥削应当属于一个自然人的真实与勇气，男人在呼救声远去的时候，小心翼翼地观察四周，而后洋洋得意地重新端坐在画框中，过着不问世事、纸上空谈的生活。社会的天平与创作者的苦心在这一刻凸现，画框中的社会无疑代表着层层攀爬的社会等级，而在攀爬中除了一个精致的画框，我们还能带给自己和社会什么呢？这一问题在影片中得了隐晦的回答。随着时间的推移，男人继续着自己的地位攀升，模样越来越老成，所配的画框也越来越考究昂贵，但是个人的生活空间却越来越小。伴随着一次次攀升，画框的装饰层面越来越厚，挤占了内部的空间。当主人公指手画脚，步步上升的时候，那个激昂、做作的脑袋在画框中越陷越深，越来越小。最终，我们看到的仅仅是一个巨大、厚实、华丽木制板材加工品，脑袋不见了，一切都不见了。昔日的画框一层层地脱落、坠下，最终一片木屑都不剩了，主人公的脑袋还是没有出现。孩子们依旧在玩耍，那个昔日激昂的男人已经在尘土中完成了分解。真实、自由、反官僚、平和的生活……这些也许都是影片的关键词，但绝不是全部。自由，湮灭在人类自己的桎梏中……

本片以画框为线索，仅仅用十分钟就演绎了人的一辈子。透过这个框，我们轻而易举地看到了人性的虚伪。原本自由而生的人，却因为这个生活附属品的框而失去了幸福与快乐，究其一生，只不过是为了把这个框变得更加华丽。然而，框终究就是一个框，是负担，是束缚。随着岁月的流逝，它会变得越来越厚重，框中人的视野和思想也就变得越来越局限，越来越保守。最终的结果，不过是被困死在自己争夺来的框里。

图7-13 朴素的画框，卑微的小吏

图7-14 官场存身不易

图7-15 伺机而动才有上升的机会

20世纪80至90年代，俄罗斯政治动荡，此时期的作品同样带有深刻的反思。动画短片《孤岛》（图7-17至图7-19）用拼贴手法将现实中的新闻照片糅合进由简练线条勾勒的动画里，讲述了所谓的现代文明对孤立无援的小人物的无视与冷漠。一个被困在某个荒岛的落难者向路人求救，一艘艘船、一个个人从他面前经过，都是要么当作没看见，要么好奇地打量一番扬长而去。后来，某个国家的军队野蛮地插上国旗，将该荒岛视为本国领土。接着，媒体蜂拥而至，对他问长问短；科学家纷纷到访，拿他做实验品；旅游者一时

图7-16 华丽的画框是修饰，是遮掩，是桎梏，是你喜欢或者不喜欢的

图7-17 孤身一人在岛上，谁能带来救赎

图7-18 嘿，我在这儿

图7-19 花花的大千世界，在这里翻云覆雨地经过

兴起，向他推销各种无用的广告；资源开发商瞧见商机，将该岛资源采劫一空。没有人注意到，这位无助的落难者只想离开这座荒岛，回到自己的家。或许正应验了萨特的名言："每个人都是一座孤岛"，在导演的安排下，我们看到当代这个物质至上的社会对于个人的忽视。现代社会的组织方式，就是把人当成孤岛。社会关注的是通过各种方式实现对孤岛的主权需要、销售需要、安全需要、资源榨取需要、猎奇需要、观光需要、娱乐需要，唯独对人本身的需要以及个体克服孤独的需要却置之不理。

7.4 哲学思考

意大利动画师布鲁诺·波赛托的短片《蝗虫》，以9分钟的篇幅，讲述了人类文明演进史。所谓文明演进，更确切的表现为力量的斗争更迭，从混沌之初对于一堆野火的争夺，然后为王位、为神权、为理想、为主义……生死兴败交替上演，一座又一座象征人类目标与成就的建筑，兴起又倒塌，起于野草，又归于野草，一遍又一遍。人类历史这样轮番更迭，而野草长青，蝗虫依然。

9分钟的人类文明史，政治暗杀、王权皇权的交战、大革命处决国王、侵略与反侵略、殖民战争、恐怖活动，甚至核弹爆炸……分分秒秒上演着惊天动地的大事件，然而所有的情节，被作者毫不留情地"极简"。一场耗费史学家多少笔墨的宫廷政变，被布鲁诺·波赛托描绘成某甲从某乙头上摘下小小王冠，放在自己头上，于是某乙身后的三两个小人站到了对面。这些戴上王冠的人，正被波赛托脱冕。一切人类文明史上的重大事件被简化为三两个小人的拼争，所有"伟大"的包装被剥除之后，剩下的就是赤裸的真实：无目的，无意义。没有人会尊重一只蝗虫的生命，但在蝗虫的眼中，人这个生物，就这样无意义地在无价值的拼争中浪费着生命。

荷兰籍动画导演保罗·德里森的3分钟动画短片《打鸡蛋》(图7-20)，采用最简单的单线轮廓、平涂色彩，连颜色也是单一，除了一桌一人一蛋之外，再无道具与背景细节，单纯到如此地步，很适合做哲学的思索和表达了。

本片并不是片中片，而是以"重屏"的方式讲述了一个怪诞的故事，从普通或者世俗的角度看，的确是怪诞的时空与情节，但作者显然超脱了世俗的角度，所以获得了一个非常的视角。同一个空间，视角从客观变成了主观；同一个动作，人由施动者变成了受动者，人与蛋完成了角色的转换。

你有没有理会过一只鸡蛋的感受？！我们理所当然地敲开每一只鸡蛋，因为蛋只是蛋，何其卑小，任我们索取。生命形态之尊贵莫若于人，这是人的自负，在宇宙中，在造物主眼里，人何尝不是渺小若微尘。以这样的视角反观自身，才能理解佛说"无我相无人相

敲开一只平常无奇的蛋

什么声音？鸡蛋里？

咔咔，使劲敲，让你叫

嘿，谁在敲？

嘿，别使劲敲

图7-20　动画短片《打鸡蛋》

无众生相无寿者相"，也许我们从未真正领会这句话，这个荷兰人是懂的，他以如此轻快而怪诞的方式告诉我们：你可以继续吃你的鸡蛋，但应记得，对一事一物一人，都当存感激敬畏之心。

希腊命运三女神形象可谓深入人心，即使丢失了头颅也优美庄严，这是定格了的希腊古典艺术形象。然而在比利时动画导演凡·乔丹短片的《希腊悲剧》里，三位女神化作了衣不蔽体面容粗略的模样，帕特农神庙永为后世楷模的门庭柱石也倾颓破败到难于支撑……呼呼的风声里听得见历史的喘息，冰冷的铁锹触得到颠覆的威胁，世俗的红伞也嗅得出时代的香艳，于是在锹和伞的冲击下，"女神"摔倒在地，门庭坍塌了。曾经高擎着古典文明的女神，如今两手空空，然而空了双手的女神终于站在了地上。手可以挥舞，脚可以奔跑，竟然载歌载舞起来。谁能断言，这是希腊抑或整个人类古典文明的幸或者不幸，作者也未必笃定。这是欧洲独立动画一种典型的姿态：我在思索，还在思索，可是关于答案，轻易不会给出。其实有多少事，能得出"是"或者"否"的笃定答案呢？为什么充满哲思的欧洲动画作品中体味不出丁点儿说教意味？因为作者不提供或者说不限定一个决然权威的观点。作者提出的是一个命题，将思索的可能展现给你，而答案，待你自己慢慢去寻。

7.5 品德教育

欧洲动画作者以"爱智慧者"的哲思思索着人生的种种命题，谦虚而谨慎地追问。中国的动画作者却往往轻易地举起"是"或者"否"的标签，断然地点评着人生。回想数十年来国产动画作品，八个字足以概括全部主题——惩恶扬善，改过自新。我们可以列举上百部作品，并轻松明确地纳入这两大主题。

《火童》中的火童为了救乡亲们于黑暗，不惜被恶魔烧死，终于讨回火种，复播光明。《渔童》中的渔童帮助贫穷的老渔夫，并大显神通惩治了欺压百姓的县官和洋教士……正义与邪恶，压迫与反压迫，两大阵营壁垒森严，水火不容。这是特定历史阶段的意识形态表现，可以理解为历史的必经和必然。然而时值20世纪末的《宝莲灯》，依然以残忍折磨亲生姐妹、百般压榨穷苦百姓的二郎神与一心救母、解救百姓的沉香作为对立的二元。

《骄傲的将军》讲的是力拔山兮气盖世的将军，战捷而归，志得意满，荒废了武功，导致再战时大败。果然是骄傲使人失败，于是戒骄戒躁、改过自新。《小猫钓鱼》中的小猫三心二意，怎么能有收获呢。于是听妈妈的话，吸取教训，一心一意地钓起鱼来。《没头脑和不高兴》中的两个孩子各有各的毛病，惹下麻烦无数，终于知错能改，开始新的生活。《水鹿》中的两个高山族的小兄弟淘气、顽皮，常常捉弄身边的人和动物，以此为乐，终于遭了天谴，盲了眼、跛了腿，体味了别人的痛楚以后，病症终于消失，从此兄弟俩也变成了乖巧热心的好孩子。

《水鹿》

俄国动画《长狐尾的男孩》讲述的也是一个爱捉弄人的男孩，在一次恶作剧之后，突然长出一条硕大的狐狸尾巴，捉弄别人的人转而成了被别人捉弄的对象。然而这样一个拖着尾巴四处走的小孩，后来又取得了周围善良的人们的认同。故事之中最成功的设置在于，这个被社会认同的小孩，并没有消失了尾巴，人们接受了他，同时接受了他的尾巴。小男孩和他的过去（尾巴作为从前顽劣行径的表征）并没有一刀两断，或许他还要有顽劣的小恶作剧，可是人们接受了他，这在中国动画的思维里是不可设想的。

角色的缺点不是作为人性的瑕疵，它总是给自己和别人带来莫大的麻烦和伤害，必欲除

之而后快，不容观众有轻松的喜感。而一旦改邪归正，角色从此与周围环境和谐共处，没有了喜剧性矛盾产生的可能。即使作者留有一些余地，也因为说教意图的明显与手法的生硬，严重削弱了作品具有幽默意味的可能。

而像蜡笔小新这样常人看来性格缺点鲜明的角色，昭然以性格缺点作为喜剧性矛盾的产生源泉，更是不可想象。

颂扬美好、鞭笞丑恶是人类艺术创作的永恒主题，可是叙述手法一贯停止在20世纪五六十年代样板戏阶段的话，显然无法顺应受众的审美习惯。我们不从根本上申诉老子所谓"世人皆知美之为美，斯丑矣"，庄子所谓"王嫱郦姬，人之所美者，而鱼见之深入鸟见之高飞"这样全然取消美丑对待的论点，至少，我们对美好与丑恶的界定，不应当停留在"无私"与"自我""无畏"与"怯弱"等简单的对立之中。人性的善恶，纠葛了千年也没有终极解决，我们机械地剥离出光明高大的一面，而将晦涩软弱的一面一刀斩断，这是对人性的粗暴手术，是真正的不尊重。

课后练习

1. 以"物哀"的审美观念为指导，分析一部日本动画作品。
2. 请以一部独立动画短片为例，阐述作者蕴含其中的哲学思考。

第 8 章 动画的声、音赏析

本章要点

感知和理解配音、配乐在动画作品中的作用方式。

教学要求

1. 认知配音在推动情节发展和表现角色性格方面的重要作用。
2. 认知配乐在渲染气氛、揭示内心和推动剧情等方面的作用。

本章引言

动画中还有一个不可或缺的元素——声音。一部动画片需要听觉形象与视觉形象共同作用,才能形成一个整体。影视动画中的听觉元素可分配音和音乐两大类别。

8.1 配音

配音在动画作品中的作用可归结为情节内容交代和角色性格的塑造。

论及配音，不得不提到日本的"声优"，"声优"在《新日汉词典》中是这样解释的："①广播剧演员。②电影配音演员。"而漫友文化出版的《彩色袖珍动漫百科Ⅱ》下的定义则更为具体："即配音演员。其主要工作包括：外国影视作品的配音、动画作品的配音、广播剧的演出等……在日本，声优已由幕后走向幕前，出写真集、开演唱会，以艺人的身份活跃在娱乐界。其偶像化的趋势使之成为年轻人所向往的职业，被视为通往演艺界的捷径。"从业人员巨大的个人发展空间，使得日本声优相比其他国家地区的配音从业者拥有更大的创造空间和热情，而整个声优行业的系统职业化，更促进了日本动漫产业的兴盛，这是一种良性的相互作用。

我们将从几位日本声优的作品中感受优秀的配音对情节展现和角色性格塑造的巨大作用。

"犬夜叉"的角色由著名声优山口胜平演绎（图8-1至图8-3）。这位时年将近50岁的"大叔"，早些时候就因为《早乙女乱马》中的乱马配音而深入人心。山口胜平的声音清朗直率、充满勃勃生气，有一种年青的感觉，多年来一直为各式各样、活力十足的人物"献声"。活跃好动的乱马锋芒毕露、年少好胜，山口将角色的青春开朗和不安定表露得充分妥帖。多年以后，他所演绎的犬夜叉是个血统混杂、身份尴尬的半妖，其心理内涵矛盾而复杂（图8-4）。山口胜平压低了声调，带入略为明显的鼻音，特别在发音里夹杂进丝丝的气声，将角色的"兽性"表达得恰到好处。而对于一些特定叹词，比如"切"，同一个字，稍许变换语调，就可以表现出不同心理与情绪，如不屑、好笑、害羞、尴尬等。如果没有这些声优的倾力"献声"，观众就无法欣赏到一个铁齿钢牙但内心柔软，自负狂傲而又自我挣扎的半妖犬夜叉。

坂本千夏为《龙猫》中妹妹小美配音时32岁，她以清脆尖细又略带些沙哑的声音，将这个四岁女孩演绎得淋漓尽致（图8-5、图8-6）。

因为语气词没有实意，把握不好很容易使情节索然无味，可是初次遇见龙猫一场，两分半钟里只有一句话，坂本仅凭一连串的笑和高低错落的几声惊叫，将情节点

图8-1　声优山口胜平

图8-2　沉默中的犬夜叉

图8-3　流露真情的犬夜叉

图8-4　掩饰真情的犬夜叉

图8-5 《龙猫》中的小美肆无忌惮地哭号

图8-6 《龙猫》中天真无邪的小美

缀得妙趣横生,并且将小美令人惊异的开朗渲染得无以复加。即使闭上眼睛,单纯听小美的声音,听这一段跌宕起伏的粗嘎笑声,也能被这个小姑娘明朗到无知无畏的性格感动得快乐起来。可以想到,如果缺失了精彩的声音演出,这一段精彩的情节,其感染力无疑会大打折扣。

小美也会遭遇伤心,听说妈妈还要留在医院,不能按时回来了,小小的一颗心,又急又怕,咧一咧嘴,号啕大哭起来。不是梨花带雨,不是吞泪饮泣,这是扯破喉咙撒泼一般的痛号。什么也不必说,多少伤心委屈,多少担心害怕,都随着这一声哭号倾泻而下。

同样年纪的小女孩,同样是哭泣的情景,《萤火虫之墓》里节子的哭声却大不相同(图8-7)。一般的年少天真,但跟小美不同,节子是个文弱许多的女孩,走不动路时,蹲在路边撒娇哭泣却有雷无雨;满心欢喜地接过糖果罐,发现是空的,万般失望,悲从中来,

图8-7 《萤火虫之墓》中节子的低声啜泣和小美的放声哀号同样真切感人

抱着空空的糖罐，奶声奶气的悲号；听见糖罐里摇动的声响，哭声戛然而止。这一切统统发自肺腑，感人至深。为节子声音演出的是白石绫乃，也是一个仅有五岁的小女孩。要使一个懵懂无知的孩子完成这样的配音工作，不知道耗费了多少心血，正是因为同龄孩子真实的声音演出，为这部写实的作品增添了细腻厚重的质感。

声音元素在动画作品中的作用，我们不予赘述，只举一个例子：《蜡笔小新》在大陆地区广为流行的版本是由我国台湾地区配的音。这个小孩的发音方式不知道影响了多少人，一句"你回 nai 了"或者"打起精神 nai"，比起其他形象或者动作元素，或许更能作为小新的招牌特色。

8.2 音乐

迪士尼动画一剧一歌是尽人皆知的经典传统，迪士尼 60 年的历史，每一部畅销电影必定伴有一首大热金曲，《白雪公主》的配乐获得奥斯卡最佳原创音乐的提名，《三只小猪》曾经是鼓舞了全美人民的励志歌曲，《狮子王》中埃尔顿·约翰所作的《今夜你能感受到爱吗》更是深入人心……不必我们细细列举，几乎每一部迪士尼动画都能引起关于一首歌的记忆。

动画作品中的音乐，不论是作为前景还是背景出现，都是为了服务于情节推动、角色情绪表达，或者是整体的气氛渲染、空间营造。

《圣诞夜惊魂》的开篇音乐群魔乱舞，齐声共唱"This is halloween, This is halloween……"这一段旋律层次丰富，节奏欢快，有着浓郁的狂欢意味，听一听歌词又会惊人一跳："男孩女孩不管你几岁，你想不想看看奇异的事物，跟我们来你就能看见。这是我们的万圣节城，南瓜在暗夜里惊叫（图 8-8）。……我们都要大展身手，不请客就恶作剧，到邻居们都被吓出神经病。……我是藏在你床下的小精灵，牙齿尖尖红眼睛；我是藏在你楼梯的小精灵，手指像蛇，蜘蛛当发髻；……我是黑夜的精灵，让你做噩梦吓到惊醒。吓死人不赔钱，没有恐惧的生活多无趣，令你尖叫，吓得你到处跑。"故作阴沉的男女美声，奶声奶气的童声，夹杂着几声怪腔怪调的嘶叫，一场妖怪的盛大狂欢，不是阴森可怖，也不是明快天真，这是一种神奇的黑色的欢快，揶揄般的逗人发笑。正是这样的开篇音乐奠定了全片的气氛格调。

图 8-8　《圣诞夜惊魂》中的骷髅与南瓜灯

载歌载舞是好莱坞动画的典范样式，正是这样的三分钟，更显功力，不但将整个故事的环境背景交代得完整明白，纷繁角色逐一登场，且各具情态，并且这一场"活色生香"的歌舞，各色妖魔鬼怪嘴脸毕露，却能够刺激新鲜而不招致生理反感，音乐实在功不可没。

　　《攻壳机动队》剧场版，开篇与结尾的音乐相互呼应，宛若唱诗班清脆透彻的唱吟声配上一个节奏缓慢滞重的鼓点，始终呈现出一股矛盾对立的、处处不相容的气息，却恰如其分地描绘出苦痛悲悯的感觉。清越高亢的女声吟唱，电子合成的音效刻意彰显，却又给人鲜明强烈的神圣感受，这是一种上升到宗教情感的听觉感受，一曲音乐就极好地揭示了《Ghost In The Shell》的反思科技，追问灵魂的主题。在很多时候，音乐给人的体验和感受往往胜过语言。

图8-9　《攻壳机动队》开篇伴随着女主角诞生的一段音乐刻意彰显电子元素而又具有十足的宗教感

　　《我的邻居多多洛》由童声演唱，爽朗的旋律，跳跃的节奏，开朗快活的孩童意气，奠定了全篇欢快的基调。久石让为《龙猫》所配的音乐统一在全片轻灵疏朗的风格之下（图8-10），音乐以纯器乐形式出现，金属打击乐器的加入，将音乐营造的空间推到无限空旷深远，悠长舒缓的旋律中平添许多空旷灵动的听觉感受，将温柔夜色里广阔原野上两个孩子与精灵的相遇烘托得美轮美奂。

图8-10　音乐《风之幽途》在《龙猫》中多次使用，在这一段情节中，音乐将夜的空间和层次渲染得空灵无限

　　梦工厂的《埃及王子》不但镜头语言的使用新锐震撼，音乐元素的运用也堪称绝佳典范（图8-11）。这部改编自《圣经·出埃及记》的动画，算得上是一部宏大主题的史诗作品。关于整个民族的精神皈依和肉体救赎的主题，使这部作品不可能纠缠于日常生活烦琐细节的描述。通篇对话不多，在跳跃的情节段落之间，由大段旁白式的音乐贯穿。这种旁白式的歌唱，拥有全能全知的视角，既有间离和预叙功能，又隐藏于整体叙事之中。因其与动画片整体音乐声音风格的合拍，不但没有打断观众的观影思路和情绪，反而复活了旁白这种在当代故事片中几乎已经死亡的手法，进而成为一种高级形态的间离。

图8-11 《埃及王子》开篇的音乐节奏与劳动节拍和谐统一

影片的开篇是大气磅礴的 *Deliver Us*（图 8-12），开始孤单而显得压抑的一段音乐如同进攻前的号角，之后男声合唱有力地进入，在管弦乐之下还可以听到隐约的中东音乐，然后是轻柔的女声独唱与男声合唱交替展开。*Deliver Us* 始终在紧张中发展，而合唱和独唱中的和声则让音乐显得跌宕起伏，表达出法老统治下的底层人民渴望救赎，渴望得到一片属于自己的领地的心声。这是整部影片的序曲，全剧由此展开。

图8-12 《埃及王子》中交响乐的加入极大地强化了这一幕的视听效果，磅礴的气势撼人心田

接下来的 *The Reprimand* 则充分展示了中东、古埃及的独特音乐风格：欢快、跳跃，充满神秘色彩，可以看出摩西与雷明斯在年幼无知时的快乐生活；而接下来的 *Following Tzipporah* 与上一首曲子形成反差，音乐悠缓而抑郁，预示出随着对各自命运的深入认知，兄弟之间的矛盾开始呈现。

当摩西在希伯来奴隶的口中听见了记忆深处的摇篮曲，猛然质疑自己的身份归属，（图 8-13）*All I Ever Wanted* 在由弱渐强的鼓点中开始，曾经以为理所当然的尊荣难道只

是虚幻,我是谁,从哪里来,往哪里去,关于人生最锋利的质问一下子蜂拥而来。阿米克凡·伯拉姆(Amick Byram)的演唱夹杂着清晰可闻的急促喘息,角色的困惑与不安纤毫毕现。这里角色的独白式歌唱无疑起着叙事、省略、表现心理的作用,但更深层的意义却是,角色的歌唱使经典戏剧中的大段戏剧式独白成功地移植并得到新生。《夜宴》中厉帝吞下毒酒前的长篇独白,在现代剧情电影中尴尬地突兀,但是,更长的独白在动画片中歌唱形式的包装下,非但不显得造作和突兀,反而与整体的音乐型的叙事以及全片的声音风格相得益彰。

图8-13　摩西第一次开始反躬自省。没有音乐烘托的夜色里,风的声音更加神秘而令人惊悚

　　动画片以其音乐元素在视听构成中位置的前移而复活了旁白,也同样复活了独白;更准确地说,是为电影加入了一种在古老戏剧传统中早已有之却在传统故事片中难以生存的艺术表现元素。其根源在于动画片在整体的诗化风格上以及观众期待视阈中隐含的假定性(引自http://arts.tom.com/Archive)。

　　当摩西代表着整个希伯来民族来争取自由和尊严,面对着自己昔日的兄弟现在的法老,剧情达到了一个高潮,一次又一次的请求与被拒绝,矛盾愈激化,灾难愈深重,剧情在发展,Playing With The Big Boys、Cry、Really、The Plagues 这几首曲子的音乐气氛也愈发滞重。

　　希伯来人终于踏上了回家的路,When You Believe 全剧的主题曲响起(图8-14)。"There can be miracles. When you believe. Though hope is frail. It's hard to kill. Who know what miracle. You can achieve. When you believe. Somehow you will. You will when you believe……"这是对坚贞的赞叹和对信仰的喜悦,全剧的音乐至此开始了疏朗的格调,即使片尾再次出现 Deliver Us

的旋律，也在略显松快的演绎下流露出期盼而不是绝望。米歇尔·普菲佛和沙利·德沃斯基在剧中演唱的版本朴实而未经雕饰，与剧情的配合可谓不卑不亢，丝丝入扣。

图8-14　*When You Belive*主题曲响起，宏大的背景满目疮痍，然而静穆安详。音乐渐进，旋律开始欢快而激昂

无论是对情节的推动、角色情绪的表达，还是整体的气氛渲染与空间营造，如果没有音乐的强大作用，这一段人类最崇高壮阔的史诗，或者流于细琐，或者失于空洞，90分钟内演绎得如此饱满流畅是不可能实现的。

课后练习

1. 收集资料，掌握日本动画"声优"行业。
2. 请以一部动画作品为例，阐述音乐在气氛烘托、人物内心揭示方面的作用。

第 9 章　影视动画实例分析

本章要点

　　能够准确把握动画主题，了解其文化背景及文化意义，寻找每一部作品的主题内涵，思考作品成功所需的因素。

教学要求

1. 理解动画角色设计对表达动画主题的意义。
2. 掌握场景设计对渲染动画主题的作用。
3. 熟练掌握镜头的运用技巧。

本章引言

　　在世界动画艺术的长廊中，曾出现过无数星光璀璨的传世杰作。它们是想象力和科技融合的结晶，是艺术和工业嫁接的结果，它们曾经或者即将带给了我们无数快乐和感动。那么，这些作品成功的原因是什么呢？本章将从文化内涵、制作技术、视听语言等方面跟你一起破解这个谜题。

9.1 《海底总动员》影视艺术特色分析

2003 年，迪士尼公司与皮克斯工作室继《玩具总动员》《虫虫特工队》《玩具总动员 2》《怪兽公司》之后，联手推出了第五部三维电脑动画作品《海底总动员》，这也是迪士尼第一部在全球暑期上映的电脑动画巨片。同时也是一部制作精美、色彩艳丽、场面宏大、故事感人的电脑动画巨片，推出之后就一举成为当时全美历史上最卖座的动画片。《海底总动员》是迪士尼和皮克斯工作室有史以来最成功的电脑动画影片（图9-1）。

图9-1 《海底总动员》的片头　　　　　图9-2 《海底总动员》中去上学前父亲再三嘱咐尼莫

9.1.1 故事情节

《海底总动员》的主角是一对可爱的小丑鱼父子（图 9-2、图 9-3）。故事环绕在刚上小学一年级的一只小丑鱼尼莫身上，由于不听父亲马林的劝阻，尼莫不小心被潜水员捕走，带回悉尼一家牙医诊所的鱼缸里。尼莫的爸爸马林心急如焚，天性胆怯的他却决心寻遍大海，万里寻子（图9-4、图9-5）。马林在一只患有短暂失忆症的蓝色帝王鱼多莉的陪伴下，沿途闹出了不少笑话（图9-6）。辽阔的太平洋上的冒险使它们结识了形形色色的朋友，也遭遇了各式各样的危机。而马林最终克服了千难万难，与儿子团聚并安全地回到了自己的家乡（图9-7、图9-8）。

图9-3 尼莫第一天上学，在父亲的陪伴下认识了很多新朋友

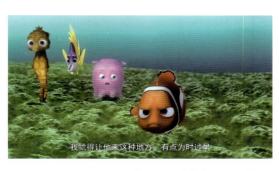
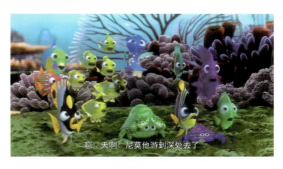

图9-4　尼莫不听父亲的劝阻，执意游向深海。小朋友们惊慌失措

图9-5　尼莫被抓走，马林痛苦万分，决心紧跟游船一路寻找

图9-6　马林在寻子路上遇到健忘的多莉。多莉向马林道歉说自己有短暂健忘症

图9-7　马林在海龟的帮助下顺利来到悉尼　　　　图9-8　父子俩历经坎坷终于团聚

《海底总动员》在主题和构思上并不算新奇，仍然是以传统、淳朴的亲情和成长为核心主题，糅合了教育与沟通、选择与自由、勇气与超越，甚至包含有人类对自然破坏的谴责等多重主题。其中，影片中有多处关于孩子的教育问题的反思：通过马林与绿海龟教育理念的对比引发出了关于如何教育孩子的思考——是心惊胆战地处处呵护，还是放开手让他们去闯荡？当小尼莫被换水管吸住时，应该如何解决？是自己独立完成，还是需求大人帮忙等，这些问题就摆在我们许许多多家长面前，这对于时下日益增多的独生子女家庭的家长来说，具有深刻的启迪与反思（图9-9）。

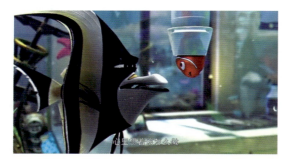

图9-9　尼莫在吉哥的鼓励下自己终于脱困

《海底总动员》所讲述的故事并不复杂。影片结构上采用的是常见的双线并行的方式：一边是父亲马林万里寻子的冒险旅程；一边是儿子尼莫的大逃亡。故事线索及其总体框架也较简单，但影片在情节设置上却异常丰富、引人入胜。故事始终在柔情万种（具有丰富的情感、喜剧元素）与危机四伏（具有悬念、冒险元素）的情境中交替进行，使观众在喜与忧、紧张与放松的情节进展中充分体验观赏的快乐。更值得一提的是，《海底总动员》充满了许许多多令人惊喜不已的细节，诸如那条深埋海底的沉船、多莉学鲸呼叫、只尊重女士并善于模仿的银色鱼群、鱼缸中小虾为尼莫清洁身体、鹈鹕和海鸥在追逐过程中插在船帆上黄色的喙、

在下水管道上来回打架的螃蟹等等，众多妙趣横生的小幽默、小细节，闪烁着创作者想象力的火花（图9-10）。《海底总动员》走出了一条强调细节、强调趣味性的简约之路，皮克斯将细腻的情感和积极的主题蕴含在了简约的故事当中，形成了自己特有的故事风格。

多莉学鲸呼叫

善于模仿的银色鱼

小虾为尼莫清洁身体

喙插在帆上

图9-10　影片中充满了许许多多令人惊喜不已的细节

9.1.2　角色造型

　　凭借皮克斯超强的建模技术，鱼类在造型上也都体现出了十足的夸张和趣味。各种各样的鱼类在形体上注重了大小、长短和胖瘦的对比，在颜色上注重了红色、蓝色、黑色、黄色和灰色等冷暖对比。尼莫身体短小，色彩亮丽，身上的白色条纹显示了其与众不同；眼睛大而闪烁，易于表达情感；面部阔而圆、额头深陷，有明显的人的特征；它游动时身体摆动与现实中的鱼类别无二致，面部表情丰富，一颦一笑都趣味横生（图9-11、图9-12）。例如尼莫违背马林的意愿游向深海，接近并触摸轮船时，表情叛逆、好奇而又小心谨慎，跟一个顽皮的孩子没有两样；马林和尼莫是一对小丑鱼父子，但创作者却赋予了他们人性化的特征，使他们具有了人类的情感和动态。马林的千里寻子、尼莫的舍命逃亡和父子团聚等情节无不渗透着人类最伟大的情感。尼莫和马林在上学前的嬉戏和打闹既有童真童趣又有父之慈爱。角色的一举一动都让观众感受到它们不仅仅是鱼类（图9-13、图9-14）。

图9-11　马林带着尼莫上学的夸张表现

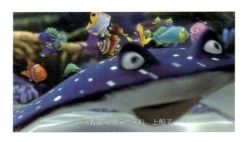
图9-12　各种小鱼的造型

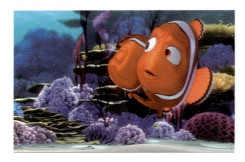
图9-13　团聚后,父子俩幸福地拥抱在一起

图9-14　尼莫上学前父子俩欢快地戏耍

再如,多莉在得知马林要离开她的时候,失落的表情难以掩饰其内心的伤感。当然,这完全得益于皮克斯对鱼类游动规律和鱼类面部肌肉的深入研究,才使得鱼类的动作和表情富于生命和情感。热心、乐观而健忘、啰唆的蓝色帝王鱼多莉身体扁而高,蓝色身体上的黄色条纹对比强烈,显示其活泼好动。影片中,大鲨鱼布鲁斯的身体庞大,牙尖口阔,表面的纹理和质感清晰而逼真,当它闻到鱼血的腥味时,馋不可耐的表情给人的印象十分深刻。老海龟神情庄重,游泳的动态缓慢而诙谐,尤其是跟马林对话时的表情更是沉稳而多变。其他的各种鱼类也都形态各异,比如热衷于旅游和冒险的老海龟、自由而性情暴躁的小头目吉尔、喜欢观察兼监视牙医工作活动的海星、喜欢优哉闲逛的长嘴鸭、收集泡泡的黄唐鱼等。

能够塑造出如此多性格各异的角色形象,皮克斯功不可没,他们以惊人的想象力与顶尖的动画制作技术把众多的海底生物刻画得栩栩如生并拥有各自的光彩(图9-15至图9-24)。《海底总动员》在场景设计上也可谓美轮美奂,将神秘的海底世界描绘得逼真而壮丽。蔚蓝的海水之中摇曳着迷人的光晕,颜色和形态各异的海底植物随波摆动,且层次分明。形形色色的海底鱼类往来穿梭,场景设计色彩丰富,对比与和谐运用得当、错落有致,充分展示了海底世界的活力与唯美,呈现给观众的是一场真正的视觉盛宴。

图9-15　马林在穿过海蜇群时惊讶的表情

图9-16　多莉的表情

图9-17　多莉失落的表情

图9-18　大鲨鱼的形象逼真而有趣

图9-19　布鲁斯馋不可耐的表情

图9-20　老海龟的造型

图9-21　小头目吉尔的造型

图9-22　海星的造型

图9-23　黄唐鱼的造型

图9-24　尼莫在鱼缸里得到了朋友们的支持

9.1.3 镜头剪辑

《海底总动员》在镜头剪辑上充分体现出了一部动画电影应有的想象力。节奏和情绪的把握迎合了影片所着力凸显的细节和情感。影片的开始，马林和妻子遭遇了鲨鱼的袭击，一番激烈的搏斗之后，镜头伴随着动作快速切换，情绪空前紧张，但随着鲨鱼嘴的张开，镜头突然黑场，所有的声音都戛然而止，而后镜头转场，马林缓缓醒来，悲伤之余找到了自己唯一幸存的儿子尼莫（图9-25）。这个精彩的段落放在影片开头，一方面吸引了观众的观赏兴趣，另一方面则奠定了影片的情感基调，同时加速了影片的节奏变化，几乎是在一瞬间，人物就经历了幸福、危险、悲伤、希望等多种情绪变化。尼莫第一天上学之前，影片用长镜头来表现尼莫和马林在海葵中嬉戏的情景，并以此来衬托父子之间的亲密无间。在此过程中，人物不断地在画内空间和画外空间活动，这不但有效地缓解了长镜头带来的视觉疲劳，同时塑造了人物活泼有趣的性格特点。

在上学途中，镜头充分地与人物一起运动，多用全景来展现海底世界的丰富多彩（图9-26）。主观镜头和客观镜头交叉使用，来突出尼莫的喜悦之情，180°的全景摇镜头和景深镜头大大丰富了观众的视野，并且有力地刻画了人物的内心世界。整组镜头伴着活泼的音乐，顿觉流畅而有趣味。

马林和多莉在大鲨鱼布鲁斯的追杀下疯狂逃命的一个段落中，镜头的组接快而短，突出了人

发现鲨鱼

鲨鱼逼近

马林的孩子们处于危险之中

尼莫妈妈与鲨鱼搏斗

马林终于找到了自己唯一存活的儿子尼莫

图9-25 一组精彩的镜头

物动作的连续性，有效契合了整个段落危机紧张的情绪节奏，达到了这个情节点所应有的观赏效果（图 9-27）；而当多莉和马林到达悉尼时，两个人在喋喋不休的争吵，镜头纵深处鲸鱼缓缓逼近，锋利的牙齿在屏幕上逐渐清晰，接着嘴巴突然张开，一声呼喊之后镜头黑场，时空转走，开始交代尼莫的活动情景，这既是恰当的时空转换方式，同时又是给观众制造悬念的蒙太奇手法（图 9-28）。

图9-26　尼莫上学途中，镜头的调度展现了海底世界的美丽

图9-27　描写鲨鱼锋利牙齿的镜头

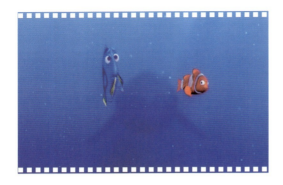
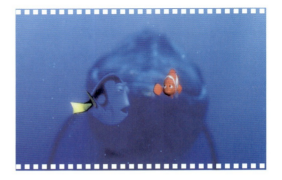
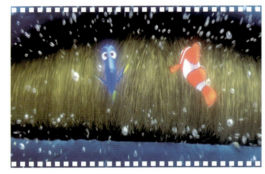

图9-28　一声呼喊之后镜头黑场，时空转到尼莫在鱼缸时的情景

尼莫刚被捕入鱼缸，由于镜头刚从另外一个时空转来，观众并不知道此时的尼莫已在缸里，画面上的尼莫几次莫名其妙的撞击之后，镜头缓缓拉开，一个大鱼缸出现在观众面前，这个镜头设计得很有创意，给人耳目一新的感觉，体现出导演对镜头语言运用的奇思妙想（图9-29）。在海底众生传扬马林披荆斩棘、千里寻子的英雄事迹时，镜头在保持叙事完整的同时，采用了叠化的技巧来转换时空，既恰当地延续了影片的意境，又延伸了时空，增加了叙事容量，有效地推动了故事情节的发展（图9-30）。

影片中还有很多压缩时间的例子，马林历尽艰险到达悉尼之后看到了悉尼美丽的夜色，但其中的一个空镜头静止不动，画面色彩由暗转亮，时间也从黑夜变为白天。镜头中的悉尼由夜色阑珊变为晴空万里，随之镜头缓缓向后移动，牙医的窗户和尼莫所在的鱼缸逐渐映入观众眼帘，这表示父子都在同一时空，他们都在焦急地寻找对方的消息。镜头设计新奇而富有创意，时间的过渡和转换从容自然（图9-31至图9-34）。

图9-29　尼莫几次莫名其妙的撞击之后，镜头缓缓拉开，一个大鱼缸出现在观众面前

图9-30 采用叠化的技巧来转换时空的一组镜头

图9-31 夜色中的悉尼

图9-32 镜头中的悉尼由暗转亮

图9-33　镜头慢慢拉进屋内

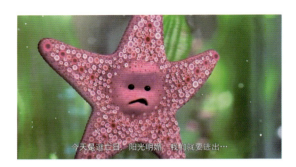

图9-34　看到尼莫的鱼缸

9.1.4　CG技术

与以前的作品相比，《海底总动员》继续保持了皮克斯工作室在CG技术上的领先优势。尽管由于物理仿真技术的运用，皮克斯在CG动画方面已经远远领先于市场上其他对手，但这部《海底总动员》却重新回到以内容题材和剧情为核心的动画制作模式，已经超越了以往CG动画"以技术挂帅"的原始阶段。天马行空、绚丽斑斓的电脑CG技术与传统的人性理念相结合的制作方式，使皮克斯成了好莱坞的CG王者。

《海底总动员》中的技术创新是一大亮点，画面的美丽丰富让人叹为观止（图9-35、图9-36）。例如片中对水的处理就实现了历史性的突破（图9-37）。《海底总动员》的制片人之一葛翰华特斯表示：用计算机动画"表达水面之下的活动是一项艰巨任务"。因为水是透明的，水面、潮流、折射的光线以及水里物体的距离感都非常难以表达。因此以往几乎没有任何计算机动画影片讲述发生在海底的故事，即便需要表现水的感觉，顶多也是下雨或是几滴水花罢了。而这次动画发生的场景从陆地移到海底，制作人员以独特的创意和新奇的角度描绘出了一个全新的海底世界。虽然情节简单，但所有细节几乎都是原汁原味的创新：小丑鱼等众多海底动物的可爱形象，以及他们生活的奇妙世界，都是前所未有的银幕景象，这对制作人员来说是非常大的挑战。

影片中的CG画面也非常成功，小丑鱼的姿态充满了可爱的童趣，尤其是遇到危险时他们四散逃生的场面：小丑鱼的拼命奔跑，水流的涌动，以及各色海底生物的接踵出现（图9-38）。那鲜艳的颜色，逼真的质感，流畅的动效，清凉的气息，都使整部影片浪漫刺激而又美不胜收。

图9-35　海底世界绚丽的场景

图9-36　光晕流动、充满幻境的海底世界

图9-37　皮克斯对水的处理可谓技术娴熟

图9-38　各色海底生物接踵出现

画面的优美还突出地体现在构图与色彩的搭配上，充满想象力的精美构图与变化多姿的绚烂色彩打造出的画面美得几乎让人窒息。在色彩方面，影片把三原色中的蓝色、红色运用到了极致，色彩丰富又不失统一，很多画面都给人极强的视觉美感。例如片中小丑鱼的家满是红色鱼卵、柔软的海葵触角犹如花瓣一样在海水中轻轻舞动、细小的海底生物在海水中飘散摇曳、迅猛海流中浩大的海龟群、数十个漂浮着的半透明粉红色的水母缓缓沉落海底等，鲜艳的颜色、逼真的质感、流畅的动感都给人如梦似幻的感觉（图9-39、图9-40）。

图9-39　红色鱼卵

图9-40　浩大的海龟群

总之，《海底总动员》是一部结合了科技与艺术创造魅力的电脑动画杰作，它集中了好莱坞动画片中几乎所有的噱头与技术手段，是一部能够涵盖美国动画片实力和基本风格的精致之笔。能够诞生这么一部充满童真天性而又具有细腻饱满、沉稳气度的动画影片，我们的确应感谢皮克斯的灵魂人物之一的安德鲁·斯坦顿以及他的制作团队，看着最后持续数分钟多达数百人的皮克斯公司的制作人员名单，我们不能不对他们的用心与敬业表示深深的敬意。

9.2 《功夫熊猫》艺术特色分析

中国功夫名扬天下，早已经伴随着李小龙的电影风靡世界，并成为中华文化中的一颗耀眼的明星。功夫不仅仅是由肢体完成的动作，功夫的目的也不仅仅是防身或者御敌，功夫是一种智慧，它凝结了中国人对生存方式的思考，包涵了东方哲学中的有无、进退、高低、前后、胜败等等的取舍，是中国人对自然的解读。功夫关乎自然，亦关乎内心，是内心境界的外在表现形式。功夫的至高境界和人生的至高境界就是《功夫熊猫》中的"Inter peace"；功夫更关乎情感，亲情、友情、爱情是功夫的内涵，也就是融合在功夫

电影中的灵魂。功夫片是中国电影最为成功的类型片，但是功夫动画片迄今没有力作问世。而《功夫熊猫》的出现则让擅长功夫片的中国人对功夫片有了高山仰止的感觉。这部融合了梦想、正义、亲情和友情的影片，让中国文化有了另一种表现形式，它证明了一个事实：创意有时不需要刻意重新创造和艰苦地寻找，创意就在于对文化的尊重和体会（图9-41）。

图9-41　《功夫熊猫》中的阿波和雷霆五虎

9.2.1　故事情节

影片故事情节仍然是好莱坞一贯钟爱的励志温情题材，一个不起眼的小人物，由于对梦想的坚持成为英雄，并代表正义战胜邪恶，捍卫尊严。这种单一的叙事和并不新颖的情节却为影片腾出了巨大的表现空间，使得影片可以全力去渲染一个灵魂——"侠"。中国人常常说的大侠和一贯推崇的侠客的侠肝义胆和豪侠壮志被烘托得强烈而圆满。《功夫熊猫》完美地集成了中国武侠片的精神，通过西方式的幽默和简单的叙事，增加了在世界范围认同的保险系数，侠的味道浓墨重彩。主人公阿波在信念的支持下克服重重艰险成为一名神龙武士。面对残豹卷土重来的威胁，他义无反顾地独自战斗，肩负起神龙武士宿命般的使命；而师父在阿波没有胜算的时候亦决定只身赴死，为村庄的转移赢得时间；而雷霆五虎为了报答师父培养他们的初衷，也悄悄等在残豹来袭的路上，去维护侠的忠诚和道义。师徒之间的亲情和朋友之间的友情是整部电影的主题，没有感情就没有侠的行为。每一个角色都可以称得上一个大义凛然的侠客。而这也正是中国武侠所一贯颂扬的精神所在，这种契合也是影片成功的基石。

9.2.2　场景设计

影片美妙的场景可以说是一部名副其实的中国宣传片。水墨画般的场景，悦耳的东方音乐缔造出一个迷幻的神奇异域世界。富有中国风味的楼阁、宫殿、街道、山脉等等大都取自实景，并融合了中国画的表现技法。虚无缥缈的意境贯穿全片，其变化莫测的玄幻感极大地烘托了主题，丰富的色彩让人有一种心旷神怡的观感。在这样超自然的意境中上演一场幽默而励志的武打动画电影，也绝对对得起影片的票价和观众瞩目的时间。也只有动画手段才可以将真实场景美化和提炼得如此神奇（图9-42、图9-43）。

影片场景与人物性格及内心变化都有着莫大的关系。影片开始不久，表现梦境的画面色彩对

比强烈,不具象的场景变化多端,充满了梦的迷乱感。但同时又让观众感受到主人公期待梦境变为现实的。反派残豹出现时的场景大多昏暗幽深,暗示人物内心的险恶和急剧变化的剧情。而主人公阿波习武和生活的场景则充满了温馨自然的感觉,充满了人间仙境的韵味。影片中的武打场景大都空旷悠远,充分发挥了动画电影的魅力,所表现出的想象力让人叹为观止(图9-44 至图9-46)。

图9-44　影片开场梦境的画面

图9-42　中国古典风格的楼阁、宫殿

图9-45　残豹出现的场景

图9-43　虚无缥缈的意境

图9-46　阿波习武的场景

9.2.3 角色形象

主人公阿波是一只又胖又笨的熊猫，与一个武林高手的形象相去甚远，然而电影的魅力就是让不可能合理地变成可能（图 9-47）。阿波性格中的关键词是执着、幽默、好面子、重感情。由于执着，他想尽各种办法逃离父亲为他安排的经营面馆的命运，并以一种幽默诙谐、出乎意料但又十分惊艳的方式入场，最终成为神龙武士的唯一候选（图 9-48、图 9-49）。在受尽折磨知难不退之后，最终得到神龙武士的精神内涵：自信。自信让阿波从一个众人嘲笑的目标成为独自拯救村庄的英雄；而幽默则代表了阿波的乐观向上，使他很快融入团队并得到大家认可；好面子则增加了阿波的观众缘，无论什么事情做不好，他总能找到不合理的理由为自己开脱，这也是阿波不服输的一种表现。影片对阿波性格的刻画层次丰富，从而塑造一个可爱的形象。师父是一个个性倔强、富于爱心的老人，他慈祥而严厉，勇于承担责任，在形体上与阿波形成了鲜明对比，诙谐幽默。其他角色例如老虎、猴子、仙鹤、螳螂和蛇亦出自中国传统武术拳种，有着高矮胖瘦的对比，又各自有着不同的性格特征，正是这些反差强烈、个性鲜明的角色带给了我们精彩的故事。片中反派残豹的形象似乎介于狼和虎之间，黑暗的色调和凶恶的表情都将这个人物形象推向了一个极端，在整体色彩上与其他角色形成了鲜明的对比。高超的 CG 技术使残豹的毛发给人一种不寒而栗的感觉，凶狠的眼神无时无刻不散发出一种咄咄逼人的寒气。残豹的动作迅猛，充满爆发力，几乎每一次出手都是一个杀招。由于残豹的存在，使得影片在人物性格和造型特征上体现出了丰富和多变，也增强了观赏性（图 9-50 至图 9-53）。

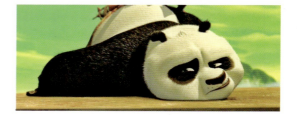
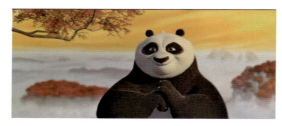

图9-47　阿波诙谐的造型特点塑造出一个可爱的形象

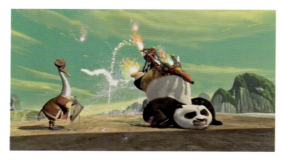

图9-48　阿波幽默诙谐、出乎意料而惊艳的入场方式

图9-49　受尽折磨、知难不退、好面子的阿波

图9-50　阿波和师父在形体上形成了鲜明对比

图9-51　师父慈祥而严厉的造型

图9-52　雷霆五虎有着高矮胖瘦的对比，又各自有着不同的性格特征

图9-53　残豹的造型

9.2.4　镜头运用

《功夫熊猫》这部吸取了中国传统文化精髓的动画电影，充分发挥了影视视听语言的魅力，是一次不折不扣的东西文化的完美结合。影片镜头节奏感强，随着剧情的变化而变化。在表现温情的段落时，镜头节奏很慢，充分展现人物内心的细腻，将人物的表情、眼神和神态作为镜头表现的主体（图9-54）。而在动作的段落则节奏很快，每一次镜头的转移几乎都以动作点作为开始和结束，将打斗场面变得连贯而激烈，再配以音效和音乐，完全将观众置身于一个视听情境中。由于CG技术的运用，不同时空之间的穿插和转换也非常自如。这大大丰富了影片的叙事方法，从而增加了这部影片的意境。

《功夫熊猫》的成功，既是电影工业的成功，又是一种文化视野的成功。我们有着悠久的历史传统和丰富的文化资源，除了致力于技术进步、市场优化，我们还应该肩负起弘扬传统文化的责任，并为此寻找到正确的方向。

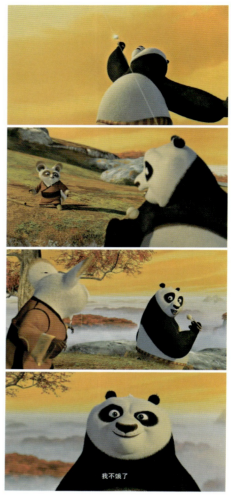

图9-54　师父看到阿波终于成功的一组镜头，阿波激动地喊了声"师父"。角色表情与动作刻画得栩栩如生

9.3 《怪兽大学》艺术特色分析

　　《怪兽大学》是皮克斯经典动画片《怪兽电力公司》的前传，于2013年8月上映，创造了不俗的票房成绩，当国产电影挖空心思提高票房的同时，好莱坞动画片总是能够不慌不忙地赚得盆满钵满。经过许多年题材的积累和技术的进步，好莱坞已经掌握了大量可以深加工的素材，现有的形象和故事有着取之不尽的潜力，怪兽大学就是这个路子的代表。

9.3.1 故事情节

《怪兽大学》的剧情并不复杂，同样是一部关于梦想和友情的温情励志影片，与功夫熊猫有着诸多类似之处。如果把许多好莱坞影片放在一起对比来看，总是能够发现许多共同的东西，几乎所有的动画电影和大多数剧情片都在用一个看似重复的故事内核一次又一次地用不同的形象去鼓舞人物忠于梦想、珍惜感情，不断地传达着执着和善良的正能量，而我们也不厌其烦地被这些相同的东西所打动和感染，这就是作品的魅力和力量。

主人公大眼仔梦想成为一个合格的惊吓专员，但先天条件的无奈让他遭遇了不少怀疑与否定。然而这一切并没有阻挡大眼仔努力的脚步，在与有着良好背景的朱利文冰释前嫌之后，大眼仔终于带领团队赢得了比赛的胜利。然而朱利文的作弊让他们陷入了更大的麻烦，最终他们放弃了哗众取宠的方式，选择从邮递员这样一个踏实的角色开始追逐梦想。

整个故事叙事流畅，层层推进，将人物内心的变化展示得细致入微。人物之间的关系转化过渡自然，巧妙地推动着剧情发展。影片情节跌宕起伏，故事最后表现出的积极勇敢、脚踏实地的生活观，使人感到温情而向上。

9.3.2 角色设计

影片出现的角色繁多，难能可贵之处在于每个角色的造型各不相同，几乎每一个都有突出的特点，让人印象深刻。主人公大眼仔的形象最为简单（图9-55），但简单的造型反而让他从诸多的角色中脱颖而出。正所谓大道至简，简单往往是最突出的设计，这样一个可爱的形象却表现出了复杂多变的情绪。面部的动态控制很好地表达出了人物不同的内心情绪，简单的形象却有着巨大的表现空间，每一种情绪都一览无余。大眼仔性格倔强、不轻易服输，并善于用自己积极的态度鼓舞团队，并在很多时候足智多谋。大眼仔肢体语言丰富，注定是一个经典形象。影片的另一个主要角色朱利文形体巨大（图9-56），与大眼仔形成对比，没有逃脱许多故事搭档的模式。外表彩色的毛发似乎也在跟大眼仔形成反差，同时暗示其内心转变的必然。朱利文是一个内心转变很大的人物，他逐渐被大眼仔的梦想和真诚所感动，放下名门之后的架子，与大眼仔成为杰出的搭档，共同实现梦想。朱利文勇敢、坦诚，勇于承担，单纯的眼神透露出的真诚与热情给观众留下了深刻的印象。影片中其他角色的造型也极具创意，大都诙谐有趣，奇形怪状、造型新奇的人物增强了影片的趣味，各种造型丰富的色彩成为影片的视觉亮点。可以说，怪兽大学很好地诠释了动画片成功的先决条件是创意独特的角色造型。

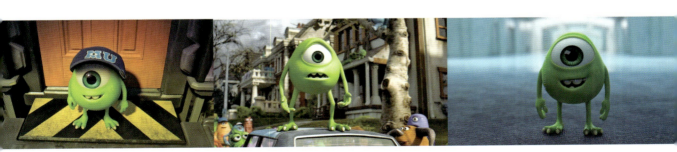

图9-55　大眼仔简单的形象却表现出了复杂多变的情绪

图9-56　朱利文形体巨大，与大眼仔形成对比

图9-57　奇形怪状、造型新奇、丰富的色彩成了影片的视觉亮点

图9-57　奇形怪状、造型新奇、丰富的色彩成了影片的视觉亮点（续）

9.3.3　妙趣横生的贴片短片

皮克斯发布的许多影片都会有一个贴片短片。《怪兽大学》的贴片短片叫作《蓝雨伞之恋》。篇幅并不是评判一部片子好坏的标准，这部五分钟的短片虽然篇幅短小，却十分精悍，具有极强的情感穿透力。影片情节非常简单，一把红雨伞和一把蓝雨伞在瓢泼大雨中行走，在许许多多的雨伞中他们默契地发现了对方，并相互倾慕，两个雨伞冲破风雨的阻隔而接近对方（图9-58）。风雨飘摇中的两只雨伞被吹乱了行走的轨迹，但他们却始终没有放弃对方，在历经艰难之后，他们终于在风平浪静之后，温暖地靠在了街旁（图9-59）。这个短片没有一句对白，所有情绪和内心的表达都依靠表情和动作。在主创的想象中，雨中街道上的所有东西都有了生命和表情，无论是信号灯还是井盖，无数双眼睛见证着这种风雨中的真情，所有的眼睛都被红雨伞和蓝雨伞感动。这些司空见惯的事物一同演绎了一出无言的爱情故事（图9-60）。整个短片节奏明快、一气呵成，充满了想象力和快乐，让人在创意的演绎中体会这种简单纯朴的感情。这部短片在打动我们的同时，也向我们展示了一种观察生活的独特视角，甚至油然生出一种万物有灵、至真至善的感悟。《蓝雨伞之恋》就是用这种简单却巧妙的创意无言地让人感动，这样的作品永远不会被遗忘。

图9-58　大雨中相互倾慕的两把雨伞冲破风雨的阻隔而接近对方

图9-59　大雨之后两把雨伞温暖地靠在了街旁

图9-60　雨中街道上的所有东西都有了生命和表情，不需要过多语言就可以理解这出爱情故事

课后练习

1．反复观看《功夫熊猫》系列电影，仔细寻找里面出现的中国元素，并分析他们的视觉特点。

2．《功夫熊猫》系列电影中的动作设计都模仿了那些中国动作片中的经典桥段？

3．《怪兽大学》对校园情景的再现有什么特点？

4．对比《怪兽大学》和《怪兽电力公司》，找到他们在情节上的连接点，以及两部影片风格上的异同。

5．观看入围86届奥斯卡最佳动画长片的其他作品，分析《冰雪奇缘》胜出的原因，并分析其他影片的特点。

6．查阅动画史相关资料，观看中国水墨动画时期的影片，并参照本章的格式写一份鉴赏分析。

参 考 文 献

[1] 张宏,许歌. 动画概论[M]. 北京:高等教育出版社,2011.
[2] 颜慧,索亚斌. 中国动画电影史[M]. 北京:中国电影出版社,2005.
[3] 阙镭,黎琴,宋军. 动画概论[M]. 北京:兵器工业出版社,2012.
[4] 祝普文. 世界动画史[M]. 北京:中国摄影出版社,2003.
[5] 杨鹏. 卡通叙事学[M]. 武汉:湖北少年儿童出版社,2003.
[6] 张慧临. 二十世纪中国动画艺术史[M]. 西安:陕西人民美术出版社,2002.
[7] 朱光潜. 文艺心理学[M]. 上海:复旦大学出版社,2009.
[8] 郭庆藩. 庄子集释[M]. 北京:中华书局,1961.
[9] 王建刚. 狂欢诗学:巴赫金文学思想研究[M]. 上海:学林出版社,2001.
[10] 谢芳群. 文学和图画中的叙事者[M]. 武汉:湖北少年儿童出版社,2003.
[11] 宣森. 动画形象大全[M]. 哈尔滨:黑龙江美术出版社,1999.
[12] [美]汉纳·巴伯拉. 燧石——摩登原始人[M]. 洪佩奇,薛晨,编译. 南京:译林出版社,2003.
[13] [德]普雷斯,[美]菲利普斯. 矮个先生雅可布[M]. 洪佩奇,周年,编译. 南京:译林出版社,2003.
[14] [阿根廷]莫迪洛. 莫迪洛漫画[M]. 北京:北京图书馆出版社,2003.
[15] 洪佩奇. 施拉德尔漫画[M]. 南京:译林出版社,2000.
[16] 孙立军. 马华. 影视动画影片分析(美国卷)[M]. 北京:海洋出版社,2005.
[17] [德]玛克斯·德索. 美学与艺术理论[M]. 兰金仁,译. 北京:中国社会科学出版社,1987.
[18] [美]凯瑟琳·费希尔. 儿童产品设计攻略[M]. 王冬玲,王慧敏,译. 上海:上海人民美术出版社,2000.
[19] [英]马丁·萨利斯伯瑞. 英国儿童读物插图完全教程[M]. 谢冬梅,译. 上海:上海人民美术出版社,2005.
[20] [法]安德烈·巴赞. 电影是什么[M]. 崔君衍,译. 南京:江苏教育出版社,2005.